计算机美术设计

主　编　冯　宁　黄　芳　靳美贤
副主编　马素芬　李盈盈　唐云霏
参　编　王惊倩　葛晓丹　杨　笑　王玉洁

北京理工大学出版社
BEIJING INSTITUTE OF TECHNOLOGY PRESS

内 容 提 要

本书主要内容包括学习设计的启蒙、学会设计的方法、掌握素描、色彩构成、平面构成的基本知识，明确设计流程，学会做文案设计、海报设计，还将学习到许多优秀的设计案例，为将来从事相关的设计工作奠定坚实的基础。

本书既可作为计算机美术设计、平面设计、淘宝美工等相关设计专业教材，也可作为初学设计爱好者的参考书。

版权专有　侵权必究

图书在版编目（CIP）数据

计算机美术设计/冯宁，黄芳，靳美贤主编. -- 北京：北京理工大学出版社，2018.9（2024.8重印）
ISBN 978 – 7 – 5682 – 5531 – 8

Ⅰ. ①计… Ⅱ. ①冯… ②黄… ③靳… Ⅲ. ①美术 – 计算机辅助设计 Ⅳ. ① J06–39

中国版本图书馆 CIP 数据核字（2018）第 079173 号

责任编辑：张荣君		**文案编辑**：张荣君	
责任校对：周瑞红		**责任印制**：边心超	

出版发行 / 北京理工大学出版社有限责任公司
社　　址 / 北京市丰台区四合庄路 6 号
邮　　编 / 100070
电　　话 /（010）68914026（教材售后服务热线）
　　　　　（010）68944437（课件资源服务热线）
网　　址 / http：//www.bitpress.com.cn

版 印 次 / 2024 年 8 月第 1 版第 4 次印刷
印　　刷 / 定州市新华印刷有限公司
开　　本 / 787 mm × 1092 mm　1/16
印　　张 / 10.5
字　　数 / 219 千字
定　　价 / 42.00 元

图书出现印装质量问题，请拨打售后服务热线，负责调换

前言

随着计算机技术的发展和推广，使用计算机进行数字设计已经十分普遍。例如，为一种产品设计广告或包装、为一本杂志设计封面、为一个动漫形象设计三维效果或场景、为一部电影制作三维动画或特效……但要创作出令人满意的作品，只懂得计算机软件操作是远远不够的，还必须具备基本的美术与设计知识。否则，我们的作品就会不协调、粗糙，不能实际应用。

在职业院校中，许多学生虽然选择了计算机设计及相关专业，但从未系统地接受过美术和设计的教育，这就需要补习这方面的知识。本书正是从实际情况出发，将美术、设计、审美和计算机软件的教学串在一起，这些学科包括：美术起源、计算机设计专业分类、设计启蒙、设计方法、素描基础、色彩基础、构成基础、字体文案设计等。我们希望通过这些知识的学习和熏陶，激发大家的设计思想、提高审美意识与工匠意识。

本书共有9章，前7章的主要目的是培养学生的基本审美理念和设计思维，让学生在对整个美术设计形成清晰的自我定位的基础上，掌握诸如哪些颜色搭配在一起是和谐的、如何构筑画面的构图以及元素分布等问题。在最后两章中，我们通过两个实际的设计案例和数个案例分析，

来模拟一个如同实际上班的工作环境,从而使学生学会分析并能独立完成整个平面设计。

本书在编写过程中,参考了大量专家和学者的作品,在此向作者表示诚挚的感谢!本书虽经多次修改,书中难免存在疏漏和不当之处,恳请同行专家和广大读者批评指正。

<div style="text-align: right">编　者</div>

CONTENTS

目录

第 1 章

绪　论 ·· 1

1.1　计算机与美术设计 ······························· 2
1.2　美术的含义与分类 ······························· 3
 1.2.1　绘画 ·· 3
 1.2.2　雕塑 ·· 8
 1.2.3　工艺美术 ·································· 9
 1.2.4　建筑艺术 ·································· 9
1.3　常用计算机软件与工作 ······················ 10
 1.3.1　平面设计 ································ 11
 1.3.2　三维设计 ································ 14
 1.3.3　动漫、影视设计 ······················ 15

第 2 章

设计启蒙 ·· 19

2.1　设计的本质 ······································ 20
 2.1.1　设计的概念 ···························· 20
 2.1.2　好的设计的十个特点 ··············· 20
 2.1.3　设计的分类 ···························· 23
2.2　世界平面设计的起源与发展 ················ 28
 2.2.1　早期平面设计的发展 ··············· 28
 2.2.2　印刷术的发明 ························· 29

 2.2.3 转折发展 ································· 29
 2.2.4 当代平面设计的发展 ················· 31

第 3 章

设计方法 ·· 33

3.1 学会观察 ·· 34
 3.1.1 艺术高于生活而又源于生活 ··············· 34
 3.1.2 学会观察的方法 ······························ 36

3.2 创意启迪 ·· 37
 3.2.1 千奇百怪的创意 ······························ 37
 3.2.2 创意的几种思维模式 ······················ 39

3.3 头脑风暴 ·· 40
 3.3.1 头脑风暴的概念 ······························ 40
 3.3.2 头脑风暴的好处 ······························ 41
 3.3.3 头脑风暴的基本过程 ······················ 41

3.4 思维导图 ·· 42
 3.4.1 思维导图的概念 ······························ 42
 3.4.2 思维导图的应用 ······························ 42
 3.4.3 思维导图的样式 ······························ 43
 3.4.4 思维导图的设计流程 ······················ 44
 3.4.5 思维导图软件介绍 ·························· 45

第 4 章

素　描 ·· 47

4.1 素描基础知识 ·· 48
 4.1.1 素描的概念 ······································ 48
 4.1.2 素描的起源和发展 ·························· 48
 4.1.3 素描的分类 ······································ 49
 4.1.4 素描工具的使用 ······························ 49
 4.1.5 素描的基本要素 ······························ 50
 4.1.6 素描的基础练习 ······························ 54

4.2 比例的运用 ·· 55

4.2.1 比例的概念 …………………………………… 55
4.2.2 比例在绘画中的运用 …………………………… 56
4.2.3 比例在设计作品中的运用 ……………………… 56
4.2.4 比例运用练习 …………………………………… 59

4.3 构图的技巧 …………………………………… 60

4.3.1 构图的概念 ……………………………………… 60
4.3.2 构图的因素 ……………………………………… 60
4.3.3 构图的原则 ……………………………………… 61
4.3.4 构图在绘画中的运用 …………………………… 63
4.3.5 构图在设计中的运用 …………………………… 64

4.4 色阶的运用 …………………………………… 65

4.4.1 色阶的概念 ……………………………………… 65
4.4.2 色阶与素描 ……………………………………… 65
4.4.3 色阶的情感设计 ………………………………… 67
4.4.4 色阶练习 ………………………………………… 67

4.5 素描作品赏析 ………………………………… 68

4.5.1 素描作品赏析的方法 …………………………… 69
4.5.2 素描名作赏析 …………………………………… 69

4.6 手机摄影实训 ………………………………… 70

4.6.1 手机摄影功能简介 ……………………………… 70
4.6.2 手机摄影基本技巧 ……………………………… 74
4.6.3 手机摄影实战基本流程 ………………………… 77

第5章

色彩构成 …………………………………………… 81

5.1 色彩基础知识 ………………………………… 82

5.1.1 色彩的来源 ……………………………………… 82
5.1.2 色彩的种类 ……………………………………… 83
5.1.3 色彩三要素 ……………………………………… 85
5.1.4 固有色、光源色与环境色 ……………………… 86

5.2 色彩的心理与情感 …………………………… 88

5.2.1 色彩的进、退感与大、小感 …………………… 88
5.2.2 色彩的轻、重感与软、硬感 …………………… 88
5.2.3 色彩的兴奋感与沉静感 ………………………… 89

5.2.4	色彩的冷暖感	89
5.2.5	色彩的心理情感	90

5.3 色彩的搭配技巧 …… 92

5.3.1	分析项目的特点	92
5.3.2	确定色彩的冷暖	93
5.3.3	确定主色的色相	93
5.3.4	确定主色的色调	93
5.3.5	色彩的出现形式	95
5.3.6	常用色彩搭配方法	95

5.4 色彩在计算机中的表现模式 …… 98

5.4.1	计算机常用色彩模式	98
5.4.2	计算机其他色彩模式	100

5.5 海报设计实训 …… 101

第 6 章

平面构成 …… 105

6.1 平面构成概述 …… 106

6.1.1	准备工具	106
6.1.2	平面构成的概念	106

6.2 平面构成基本内容 …… 107

6.2.1	形态要素一——点	107
6.2.2	形态要素二——线	109
6.2.3	形态要素三——面	111

6.3 平面构成常用技法 …… 114

6.3.1	平面构成的形式法则概念	114
6.3.2	平面构成的形式法则内容	115
6.3.3	平面构成的形式法则技法	117

6.4 海报设计实训 …… 119

6.4.1	海报制作一	119
6.4.2	海报制作二	120

第 7 章

文案设计 ·········· 123

- 7.1 字体风格与情感 ·········· 124
 - 7.1.1 粗与细 ·········· 124
 - 7.1.2 曲与直 ·········· 124
 - 7.1.3 松与紧 ·········· 125
 - 7.1.4 简与繁 ·········· 125
- 7.2 字体在平面设计中的应用 ·········· 126
 - 7.2.1 字体在包装设计中的应用 ·········· 126
 - 7.2.2 招贴广告的字体设计 ·········· 127
 - 7.2.3 POP 广告上的字体设计 ·········· 128
 - 7.2.4 书籍装帧中的字体设计 ·········· 128
 - 7.2.5 CI 设计中的字体设计 ·········· 128
- 7.3 文案的分级方法 ·········· 129
 - 7.3.1 文案的分级构成 ·········· 129
 - 7.3.2 文案的基本要求 ·········· 130
 - 7.3.3 文案的工作范围 ·········· 130
 - 7.3.4 文案的写法 ·········· 130
 - 7.3.5 文案的实际应用 ·········· 131
- 7.4 文案的比例与构图技巧 ·········· 131
 - 7.4.1 字距、行距的编排 ·········· 131
 - 7.4.2 文字的格式编排形式 ·········· 131
 - 7.4.3 图形化的文字编排 ·········· 132
 - 7.4.4 图形化的文字编排手段 ·········· 132
 - 7.4.5 图形化文字编排应用的范围 ·········· 133
- 7.5 海报设计实训 ·········· 134

第 8 章

设计基本流程 ·········· 137

- 8.1 设计流程 ·········· 138
 - 8.1.1 流程的概念 ·········· 138
 - 8.1.2 设计流程六要素 ·········· 139

8.2 接受与分析设计任务 ·················· 140
 8.2.1 学会沟通 ·················· 140
 8.2.2 接受设计任务 ·················· 140
 8.2.3 分析设计任务 ·················· 141

8.3 素材搜集与创意完善 ·················· 142
 8.3.1 素材搜集与分析 ·················· 142
 8.3.2 创意的完善 ·················· 143

8.4 海报设计与计算机绘制 ·················· 143

第9章

设计案例 ·················· 147

9.1 茶叶品鉴会海报 ·················· 148
 9.1.1 学生作品分析 ·················· 148
 9.1.2 文案的整理 ·················· 149
 9.1.3 海报设计思路 ·················· 150

9.2 中秋节主题海报 ·················· 152
 9.2.1 题目要求 ·················· 152
 9.2.2 学生作品分析 ·················· 152

参考文献 ·················· 156

第 1 章

绪 论

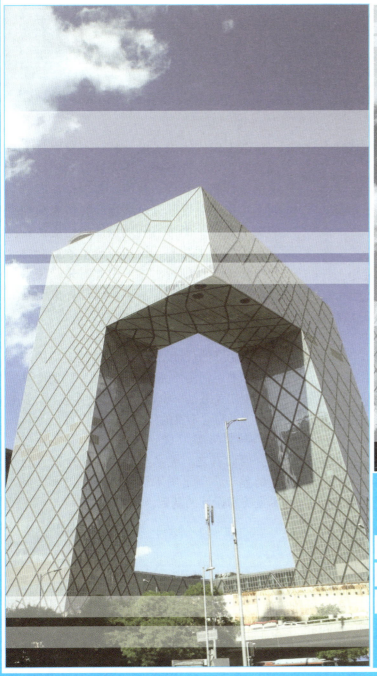

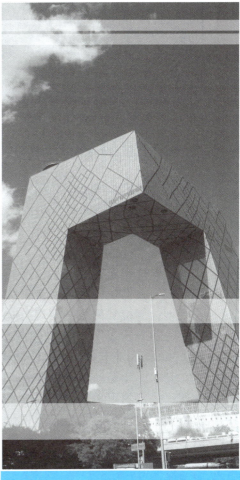

■ 计算机与美术设计

■ 美术的含义与分类

■ 常用计算机软件与工作

导语

要学好计算机美术设计，首先应该弄清楚计算机与美术设计二者的关系。应该带着以下这些问题来学习本章内容。

什么是美术设计？美术设计涵盖哪些方面？美术可以分成哪几大类？学习设计需要熟练掌握哪些相关设计软件？以后可以从事哪些设计类的工作？

了解这些内容，才能够更好地学习后续章节内容。

教学目标

1. 了解什么是美术设计，美术设计都包括什么。
2. 明确计算机与美术设计二者的关系。
3. 明白美术的含义，明确美术的分类及构成。
4. 了解设计常用的计算机软件以及将来可以从事的工作。

1.1 计算机与美术设计

学习目标：明确计算机与美术设计的关系；初步认知美术设计的含义以及作为美术设计师需要具备的基本技能。

随着时代飞速发展和科技的进步，计算机成了人们学习和生活必备的工具。随着微型计算机和网络的出现，应用软件的种类也越来越丰富，计算机应用已经涉及各个领域，其中包括美术设计领域。

美术设计是一种艺术构想或计划，以及通过一定的审美观念和表现手法使这种艺术构想或计划视觉化、形象化的创作过程。换言之，美术设计是一种把美术设计师的想法具体化从而满足人们直接需求的实用性功能。

计算机美术设计的核心是美术设计，它主要在于体现设计作品的艺术性、功能性和价值性。美术设计主要培养学生美术设计理论思维能力，使其掌握造型美术基础及设计原理与方法。美术设计的涵盖面很广泛，主要包括：平面设计、环境艺术设计、广告设计、工业设计、服装设计、建筑设计、戏剧美术设计等。

作为现代的美术设计师，不仅要具备优秀的美术设计基础，还要具有熟练操作美术设计相关软件的技能。要创作高质量的设计作品，需要有效结合计算机和独到的美术设计。优秀的美术设计师还应该具有扎实的美术功底、较高的艺术欣赏能力和灵活的设计创造思维。由此看来，美术设计师的设计能力是基础，而计算机则是设计师从事美术设计的一种必要辅助工具。这就是计算机与美术设计的关系。

一个好的设计，无论是手绘还是应用计算机软件，都需要美术设计师独特的创作灵感。创作灵感是一个设计的灵魂所在，而创作灵感则需要丰富的经验和素材积累。

美术与美术设计又是一种什么关系呢？简而言之，美术与美术设计存在目的性的差异，但是美术设计离不开美术，美术是美术设计的基础。

【小思考：计算机与美术设计的关系是什么？】

【思考与练习】
1. 什么是美术设计？
2. 美术设计包括哪些内容？
3. 美术与美术设计的关系是什么？

1.2 美术的含义与分类

学习目标：初步了解美术的含义及分类构成，为后续绘画学习做好理论性的铺垫。

美术泛指创作占有一定的平面或空间且具有可视性的艺术。

美术属于广泛艺术门类的其中之一，是指用一定材料，如颜料、纸张、画布、泥土、石头、木材、金属等塑造可视的平面或立体的视觉形象，反映自然和社会生活，从而表达艺术家思想、观念和感情的一种艺术活动。

美术也称为造型艺术或视觉艺术，主要分为四大类：绘画、雕塑、工艺美术和建筑艺术。

绘画是造型艺术中最主要的一种艺术形式。

【小思考：美术的定义是什么？美术主要分为哪四大类？造型艺术中最主要的艺术形式是什么？】

1.2.1 绘画

绘画是指运用线条、色彩和形体等艺术语言，通过造型、色彩和构图等艺术手段，在二维空间中塑造静态的视觉形象，从而表达作者审美感受的艺术形式。

绘画种类繁多，从不同的角度可将其划分为不同的类别。从地域看，绘画可分为东方绘画和西洋绘画；从工具材料看，绘画可分为水墨画、油画、内画、壁画、版画、水彩画、水粉画等；从题材内容看，绘画可分为人物画、风景画、静物画、动物画等；从作品的形式看，绘画可分为壁画、年画、连环画、漫画、宣传画、油画、吹画、插图等。

不同类别的绘画形式，由于各自的历史传统不同，都有着各自独特的表现形式与审美特征。

1. 中国画

中国画又称国画，是中国的传统绘画形式。它在世界绘画领域中独具特色，是东方绘画体系中的主流。中国画主要是指画在绢、宣纸、帛上并加以装裱的卷轴画，是用毛笔蘸水、墨、彩作画于绢或纸上。工具和材料有毛笔、墨、国画颜料、宣纸、绢等；题材可分人物、山水、花鸟等；技法可分具象和写意。

中国画讲究笔墨，着眼于用笔墨造型。在表现方法上，中国画采用一种散点透视的方法；在画面的构成上，中国画讲究诗、书、画、印交相辉映，从而形成独特的形式美与内容美。

（1）人物画。人物画（图1-1、图1-2）是中国画中的一大画科，它力求把人物个性刻画得逼真传神、气韵生动、形神兼备。人物画大体可分为道释画、仕女画、肖像画、风俗画（以社会生活风习为题材的人物画）、历史故事画等。

图1-1 《洛神赋图》局部（东晋 顾恺之）

图1-2 仕女图

（2）山水画。山水画的组成包括：山、水、石、树、房、屋、楼台、舟车、桥梁、风、雨、阴、晴、雪、日、云、雾及春、夏、秋、冬气候特征等。欣赏中国画中的

山水画时，先要了解国画制作者的胸襟意象。画家把名山大川的特色，先储于心，再形于手，因此不以"肖形"为佳，而以"通意"为主。一树一石、一台一亭，皆可体现作品的意境，而不必斤斤计较透视比例等显示的问题，如图1-3所示。

图1-3　《华子冈图》局部（明代　张宏）

（3）花鸟画。花鸟画的画法大致可分为两类：工笔花鸟与写意花鸟；表现的方法有：白描（又称双勾）、勾勒、勾填、没骨、泼墨等。工笔画（图1-4）着重线条美，强调用细致的笔法制作。一丝不苟，是工笔画的特色；写意手法则注重心灵感受、笔随意走，因此为意笔。写意画（图1-5）不重视线条，而重视意象，与工笔的精髓背道而驰，其生动往往胜于前者。写意根据画面内容又可以分为传统绘画和现代绘画。

图1-4　工笔花鸟

图1-5　写意花鸟

2. 油画

油画是西洋绘画的代表，它是世界绘画艺术中最有影响的画种。

油画的发展经历了古典、近代、现代几个时期，不同时期的油画受时代的艺术思想支配和技法的制约，呈现出不同的面貌。

油画的流派分为两大类：第一类是以客观再现为主的创造性作品；第二类是以主观表现为主的创造性作品。第一类以再现自然为基础表现画家不同的思想与目的，是对客观对象的真实描绘，如文艺复兴后出现的巴洛克、洛可可、古典主义、学院主义、浪漫主义、现实主义、写实主义、照相写实主义、印象主义等。第二大类则是根据画家的主观意图进行自由创作，它们大多出现在20世纪以后。

（1）强调表现自我感受，注重色彩的对比和事物的内在结构的后印象主义，代表画家为凡·高、高更，其代表作品分别如图1-6、图1-7所示。

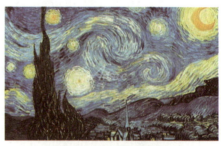

图1-6　凡·高《星空》

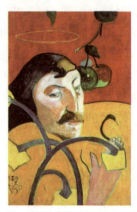

图1-7　高更《带光环的自画像》

（2）以夸张的造型、强烈的色彩、粗犷的线条表达内在激情的野兽主义，创始人为马蒂斯，其代表作品如图1-8、图1-9所示。

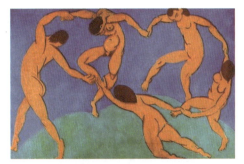

图1-8　马蒂斯《舞蹈》

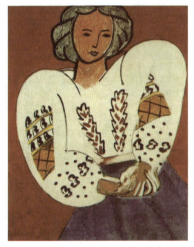

图1-9　马蒂斯《罗马尼亚人的上衣》

（3）忽视色彩而主要强调形体自由构造的立体主义，创始人为西班牙画家毕加索和法国画家布拉克，其代表作品如图1-10、图1-11所示。

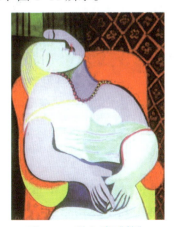

图1-10　毕加索《梦》

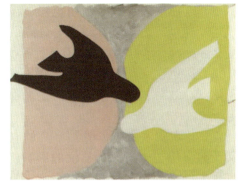

图1-11　布拉克《鸟》

（4）纯粹以色彩的点、线、面构成画面的抽象主义，代表画家为荷兰画家蒙德里安，其代表作品如图1-12所示。

图1-12　蒙德里安《红黄蓝》

【课外小知识】

皮特·蒙德里安是荷兰画家，风格派运动幕后艺术家和非具象绘画的创始者之一，其创作对后世的建筑、设计等影响很大。

蒙德里安是几何抽象画派的先驱，他以几何图形为绘画的基本元素，与德士堡等创立了"风格派"，提倡自己的艺术为"新造型主义"。"新造型主义"是指把绘画语言限制在最基本的因素——直线、直角、三原色（红、黄、蓝）和三非原色（白、灰、黑）上。

荷兰"风格派"作为一种艺术运动，并不局限于绘画，它对当时的建筑、家具、装饰艺术以及印刷业都有一定的影响。

（5）以抽象的形式，运用色彩、线条表现运动速度、力量及其组合与分隔的未来主义。

（6）达达主义对后来的超现实主义、活动雕刻、波普艺术直至后现代主义都有一定影响。

（7）超现实主义画派受柏格森的直觉主义及弗洛伊德的潜意识学说的影响，主张表现人的潜意识和梦幻，代表画家为西班牙画家达利（图1-13）如米罗。

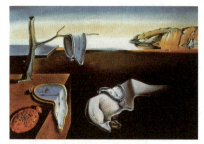

图1-13　达利《记忆的永恒》

【小思考：20世纪以后，油画在发展过程中形成了哪些重要的流派？】

3. 内画

内画是我国特有的传统工艺，起源于内画鼻烟壶（图1-14）。内画的画法是以特制的变形细笔，在玻璃、水晶、琥珀等材质的壶坯内，手绘出细致入微的画面，其格调典雅、笔触精妙。现代内画艺术源于京派，分为京、冀、鲁、粤、秦五大流派。其中，尤以冀派内画规模最大、发展最快、影响最大，已入选国家非物质文化遗产保护名录。冀派内画的发源地——河北衡水，还被文化和旅游部命名为"中国内画之乡"。

图1-14　内画鼻烟壶

4. 壁画

壁画是人类历史上最早、最古老的绘画形式之一。壁画是墙壁上的艺术，即直接画在墙壁或者天花板上的画。作为建筑物的附属部分，壁画的装饰功能和美化功能使其成为环境艺术的一个重要方面。

我国自周代以来，历代宫室乃至墓室都饰以壁画；随着宗教信仰的兴盛，壁画又广泛应用于寺观、石窟（图1-15）。

图1-15　敦煌莫高窟（局部）

如今，结合现代工艺和文化，壁画越来越多元化、个性化，从而更多地被人们应用于装修。现代壁画可以分为四个种类：手工画、手绘画（图1-16）、墙贴画和装饰画。

图1-16　墙体手绘

【小思考：现代壁画可以分为哪几类？】

5. 版画

版画是视觉艺术的一个重要门类。版画主要是指由艺术家构思创作并且通过制版和印刷程序而产生的艺术作品。具体地

说，版画是以刀或化学药品等在木、石、麻胶、铜、锌等版面上雕刻或蚀刻后印刷出来的图画。版画艺术在技术上一直伴随着印刷术的发明与革新而发展。新中国时期版画作品，如图1-17所示。

图1-17　新中国时期版画作品

6. 水彩画

水彩画是用水调和透明颜料作画的一种绘画方法，简称水彩，如图1-18、图1-19所示。由于色彩透明，所以一层颜色覆盖另一层可以产生特殊的效果。水彩画具有两个基本特征：一是画面大多具有通透的视觉感觉；二是绘画过程中水的流动性，颜料的透明性使水彩画产生一种明澈的表面效果，而水的流动性会生成淋漓酣畅、自然洒脱的意趣，由此造成了水彩画不同于其他画种的外表风貌和创作技法。

图1-18　水彩风景画

图1-19　水彩人物画

7. 水粉画

水粉画是使用水调和粉质颜料绘制而成的一种画，如图1-20所示。其表现特点是画面处在不透明和半透明之间，色彩可以在画面上产生艳丽、柔润、明亮、浑厚等艺术效果。水粉画是介于油画和水彩之间的一种画种，因此要区别于油画和水彩画。水粉画在水色的活动性与透明性方面，无法与水彩画相比拟，一般以厚画的方法来显示自己独特的色彩效果，这一点近似于油画的绘制方法。

学习水粉画的过程中可以很好地认识色彩，对颜色的透明度有一个新的认识，还能学会怎样去调色，从而进一步地了解色彩对水粉画的重要性。

图1-20　水粉静物

1.2.2 雕塑

雕塑是为美化城市或用于纪念意义而雕刻塑造、象征或象形的具有一定寓意的观赏物和纪念物，如图1-21、图1-22所示。雕塑是造型艺术的一种，又称雕刻，是雕、刻、塑三种创制方法的总称，是指用各种可塑材料或可雕、可刻的硬质材料创造出具有一定空间的可视、可触的艺术形象，借以反映社会生活，表达艺术家的审美感受、审美情感、审美理想的艺术。

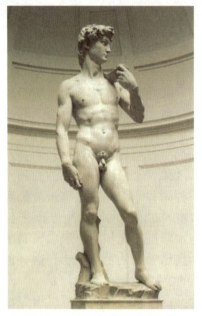

图1-21　米开朗琪罗《大卫》

图1-22　罗丹《思想者》

雕塑的三种基本形式为圆雕、浮雕和透雕。

（1）圆雕：是指不附着在任何背景上、可以从各个角度欣赏的立体的雕塑，如图1-23所示。

图1-23　圆雕

（2）浮雕：是雕塑与绘画结合的产物，它用压缩的办法来处理对象，靠透视等因素来表现三维空间，并只供一面或两面观看，如图1-24所示。

图1-24　浮雕

（3）透雕：也称镂空、镂雕，是介于圆雕和浮雕之间的一种雕塑形式，用以表现物像立体空间层次，如图1-25所示。透雕在浮雕的基础上，镂空其背景，有单面浮雕和双面浮雕，有边框的浮雕又称为镂空花板。

图1-25　透雕

【小思考：雕塑的基本形式有哪些？】

1.2.3　工艺美术

工艺美术是造型艺术之一，属于制造出来的艺术。工艺美术品是指以手工艺技巧制成的与实用相结合并具有欣赏价值的工艺品。随着时代的发展，工艺美术已不局限于手工艺，而是与机器工业、大工业相结合，把实用品艺术化或艺术品实用化。

中国工艺美术的历史悠久，起源于人类开始制造工具的时代。工艺美术造型除讲求韵律美、气势美、严谨美外，还崇尚大方流畅、和谐稳定，讲究适用性与审美性。工艺美术的创作原则为实用、经济、美观。

工艺美术造型手法的风格特点直接影响造型，使造型呈现出不同的格调和态势。一般说来，工艺造型手法有"简法洗练"与"纷繁复杂"两大类，这两者对立统一，在工艺美术造型中都有各自的表现范畴。例如，传统泥塑（图1-26）、瓷雕人物（图1-27）及大量日用器皿等的造型常以"简法洗练"为主，有时几根简单的线条就能使人物顾盼生辉；而在精美雕刻、镂空漆雕（图1-28）、花丝工艺等方面则采用"纷繁复杂"的手法。

图1-26　传统泥塑　　图1-27　瓷雕人物

图1-28　镂空漆雕

【小思考：工艺美术的创作原则是什么？】

1.2.4　建筑艺术

建筑艺术是指按照美的规律，运用建筑艺术独特的艺术语言，使建筑形象具有文化价值和审美价值，并具有象征性和形式美，体现出民族性和时代感的一种艺术形式。建筑艺术以功能性特点为标准，可分为纪念性建筑、宫殿（图1-29）陵墓建筑、宗教建筑、住宅建筑、园林建筑、生产建筑等类型。

图1-29　故宫一角

建筑艺术是一种实用性与审美性相结合的艺术。实用性是建筑的首要功能，这

是因为建筑的本质是人类建造的以供居住和活动的生活场所。随着人类发展和技术的进步，建筑越来越具有审美价值。

建筑艺术是实用价值与审美价值、工程技术手段与艺术手段紧密结合的美术门类。它主要通过空间实体的造型和结构安排、与各门相关艺术的结合、同自然环境的关系布局等发挥审美功能，也通过合理的实用功能和先进的技术手段显示其艺术水平。建筑的造型主要由几何形的线、面、体组成，除了其中包含的形式美法则给人以感官的愉快外，还可以运用象征的手法表现某种特定的具体内容，尤其是纪念性建筑，往往都有特定的象征主题。

建筑艺术是一种立体艺术形式，如图1-30、图1-31所示。建筑艺术的审美特征包括三个方面：物质功能性与审美功能性相结合；空间延续性和环境特定性相结合；正面抽象性与象征表现性相结合。

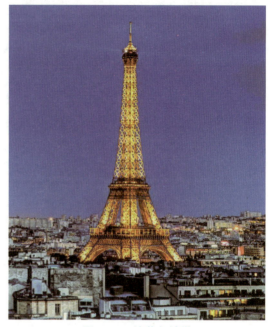

图1-31　埃菲尔铁塔

【小思考：建筑艺术的三个审美特征是什么？】

【思考与练习】
　　1.尝试运用水粉颜料和水彩颜料进行练习和创作。
　　2.用艺术的语言分析凡·高的作品《星空》。
　　3.运用网络搜集我国传统工艺美术作品并赏析。

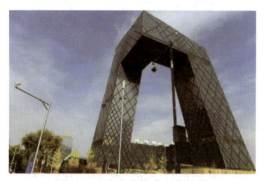

图1-30　中央电视台总部大楼

1.3　常用计算机软件与工作

学习目标： 了解设计制作过程中的常用计算机软件；充分了解自己将来可以从事的设计类工作；通过本节学习善于发现身边的设计并从中汲取灵感。

随着社会的发展，计算机技术也断更新。美术设计从最初的手绘体现设计者的设计思路发展为应用计算机设计软件使美术设计变得更加便捷。这就要求通过学生在学习美术设计的同时还要熟练掌握相关的软件，如主要用来进行图像处理的Photoshop；用来建模、制作三维动画及灯光展示的3ds Max；能够制作平面布置图、施工图、立面图以及三维图的CAD；能够处理矢量设计图的Illustrator、CorelDRAW；可以用来制作精美网页的Flash、Fireworks、Dreamweaver等。

下面对部分重点的软件做简要介绍，从而便于学生更好地了解其用途。

1.3.1 平面设计

1. 软件名称：Adobe Photoshop（简称：PS）

（1）软件简介。PS 是一款专门用于图形图像处理的软件，也是图像设计与制作的工具，其特点是功能强大、操作简便、适用面广，可以高效地进行图片处理工作。

该软件不仅提供了强大的绘图工具，可以绘制各种艺术图形，还能从扫描仪、数码相机等设备采集图像，对其进行修改或修复；可以调整图像的色调、亮度，改变图像的大小，将图像进行翻转和旋转，还可以将图像进行拉伸、倾斜和自由变形等处理；可以对多幅图像进行合并以增加特殊效果，而且能够根据设计者的想法创造出各种不同的特殊效果；能够创建丰富的特效文字，制作不同的纹理效果；可以改变图像的尺寸和分辨率，按要求任意调整图像的尺寸。

另外，PS 软件是有高效的图层功能，支持多图层的方式，即可以对图层进行合并、合成、翻转、复制或移动等操作；可以将图像从一个图层复制到另一个图层中，还可以调整图层的色相、渐变、透明度等属性。

（2）工作与应用领域。Photoshop 广泛应用于平面广告、包装、装饰装潢、平面印刷、制版等领域，如宣传海报设计（图 1-32），宣传册设计（图 1-33），广告设计（图 1-34），报纸杂志排版设计（图 1-35），画册设计，logo（标志）设计（图 1-36），产品包装设计（图 1-37），书籍插画设计，贺卡、请柬设计（图 1-38）等。

图 1-32　宣传海报设计

图 1-33　宣传册设计

图 1-34　广告设计

图1-35　报纸杂志排版设计

图1-36　logo设计

图1-37　产品包装设计

图1-38　贺卡、请柬设计

详情页等，PS软件成了这个岗位不可缺少的工具。淘宝美工设计作品，如图1-39所示。

图1-39　淘宝美工设计作品

②网页设计：计算机网络的普及促使更多人掌握PS。在制作网页时，PS是不可或缺的网页图像处理软件，网页设计师在PS里把整个网页做成图片，然后经程序员操作后才能组成一个网站。网页设计作品，如图1-40所示。

图1-40　网页设计作品

③插画设计：PS有绘画与调色等功能，插画设计师可以利用PS的各种效果与功能辅助绘制插画。插画设计作品，如图1-41所示。

图1-41　插画设计作品

④影楼后期、图片后期设计：婚纱摄影公司、广告摄影公司拍的图片都必须利用PS后期处理才能达到更好的效果，如图1-42所示。

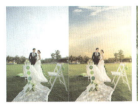

图1-42　图片后期处理作品

【小思考：试着运用PS对自己喜欢的照片进行调色。】

2. 软件名称：CAD

（1）软件简介。CAD制图软件是一款计算机辅助设计软件，其功能强大、使用方便，具有良好的用户界面，通过交互菜单或命令行方式便可以进行各种操作，且多文档设计环境使初学者更容易接受。

该软件不仅具有完善的图形绘制功能，还具有强大的图形编辑功能，可以采用多种方式进行二次开发或用户定制，并可进行多种图形格式的转换；具有较强的数据交换能力而且还具有通用性、易用性；支持多种硬件设备、多种操作平台。

（2）工作与应用领域。CAD广泛应用于土木建筑、装饰装潢、城市规划、园林设计、电子电路、机械设计、服装鞋帽、航空航天、轻工化工等诸多领域。

①工程制图：用于建筑工程、装饰设计、环境艺术设计、水电工程、土木施工等。CAD住宅户型平面图，如图1-43所示。

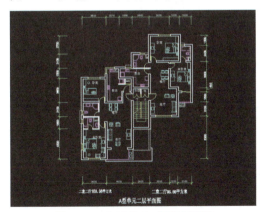

图1-43　CAD住宅户型平面图

②工业制图：用于绘制精密零件、模具、设备等，如图1-44所示。

图1-44　CAD模具平面图

③服装加工：用于服装制版，如图1-45所示。

图1-45　CAD服装制版平面图

3. 软件名称：Adobe Illustrator（简称：AI）

（1）软件简介。AI是一款矢量图形处理软件，提供丰富的像素描绘功能以及顺畅灵活的矢量图编辑功能，能够快速创建设计工作流程；借助Expression Design，可以为屏幕、网页或打印产品创建复杂的设计和图形元素，还支持许多矢量图形处理功能，操作界面如图1-46所示。

AI最大特征在于钢笔工具的使用，这一功能使操作简单功能强大的矢量绘图成为可能。AI还集成文字处理、上色等功能，不仅用于插图制作，在印刷制品的设计制作方面也广泛使用。

图1-46　AI操作界面图

4. 软件名称：CorelDRAW

（1）软件简介。CorelDRAW 集绘画与插图、文本操作、绘图编辑等高品质的功能于一体，是一款以处理矢量文件为主的绘图与排版软件，在美术设计和商业设计领域应用较为广泛。

（2）工作与应用领域。

CorelDRAW 主要用于logo、商标设计制作、工业设计、产品包装造型设计、网页图像设计制作、建筑施工与效果图绘制、模型绘制、插图描绘、分色输出及排版等设计领域。

图1-47　CorelDRAW操作界面

（2）工作与应用领域。

AI 广泛应用于印刷出版、书籍排版、专业插画、多媒体图像处理和互联网页面的制作等，也可以为线稿提供较高的精度和控制，适用于任何小型设计项目甚至大型的复杂项目。

①平面设计：适合所有平面设计广告的制作及各种出版物插图的处理。

②网页设计：网页设计的前期准备工作。

1.3.2　三维设计

软件名称：3ds Max（三维制图）

（1）软件简介。3ds Max 是三维动画渲染和制作软件，其强大的角色动画制作能力和可堆叠的建模步骤，使制作模型有非常大的弹性。该软件广泛应用于广告、影视、工业设计、建筑设计、三维动画、多媒体制作、游戏、辅助教学以及工程可视化等领域。

（2）工作与应用领域。

①室内设计（图1-48）、室外设计（图1-49）、园林设计（图1-50）

图1-48　3D室内设计效果图

③产品设计、工业设计（图1-52、图1-53）。

图1-49　3D室外设计效果图

图1-50　3D园林设计效果图

②建筑设计（图1-51）、建筑动画的制作。

图1-51　3D建筑设计效果图

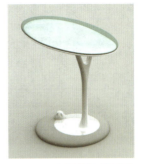

图1-52　灯具设计效果图

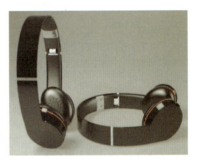

图1-53　耳机设计效果图

1.3.3　动漫、影视设计

1. 软件名称：3ds Max、Maya、C4d（三维制图）

（1）游戏动画设计：应用于游戏开发，如游戏的场景搭建（图1-54）、角色建模（图1-55）和游戏动画制作。

图1-54　动画场景搭建效果图

图1-55　角色建模

（2）电影后期设计制作，如图1-56、图1-57所示。

图1-56　影视后期场景建模效果图

图1-57　影视后期动画特效渲染效果图

2. 软件名称：Adobe After Effects（简称：AE）

（1）软件简介。AE属于图形视频处理后期软件，适用于视频特技、特效的处理，在电视台、动画制作团队、后期制作工作室以及多媒体工作室中应用比较广泛。其主要功能有：路径功能、特技控制、多层剪辑、关键帧编辑和高效的视频渲染。

（2）工作与应用领域。用于电视、电影、视频的后期处理。利用AE可制作2D和3D合成的效果（图1-58、图1-59），还可以预设不同的特效和动画。

图1-58 电视节目导视分镜设计效果图

图1-59 AE制作节目三维效果图

【小思考：回忆看过的电视节目中的三维动画处理或者影视剧中的特效场景，并与老师同学交流，思考制作过程中运用的软件及其流程。】

【思考与练习】

1. PS的应用领域有哪些？
2. 3ds Max的应用领域有哪些？
3. 谈一谈通过本节的学习了解的设计软件，并讲出自己感兴趣的软件。

第 2 章

设计启蒙

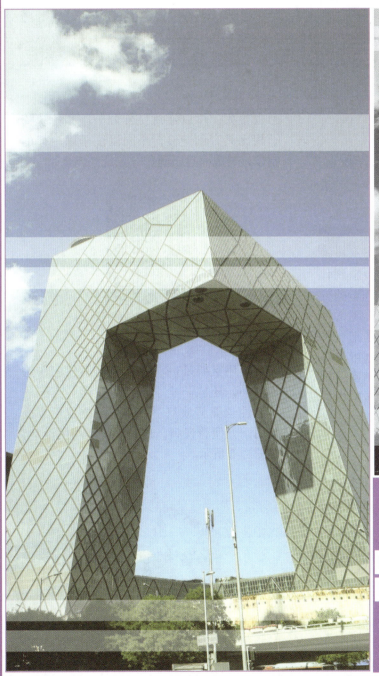
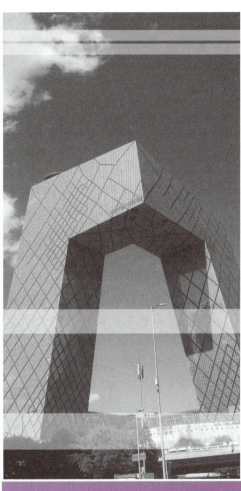

- 设计的本质
- 世界平面设计的起源与发展

> **导　语**
>
> 　　设计，是所有人都应该掌握的一项现代素养。设计不是广告中介绍的产品，也不是买回来的产品，而是人们珍惜每一天的生活，懂得怎样在这片土壤中开出一朵又一朵鲜花。因此，用敏锐而新鲜的视角去观察每一天的生活，让自己觉醒，从努力培养自己的生活文化开始，把设计看成一门享受生活的技术，以为了更好地享受生活。这就是生活的哲学——设计。
>
> **教学目标**
>
> 1. 明确设计的含义以及设计所包含的各因素的本质；
> 2. 了解设计的发展历程以及设计的分类，为将来就业寻找方向。

2.1　设计的本质

学习目标：了解设计的概念、特点、分类，形成对设计理念的初步认知，为进一步学习本课程奠定基础。

2.1.1　设计的概念

当听见"设计"一词时，你会想到什么？你会把设计与流行、建筑或汽车的样式联系起来吗？设计比以上刚刚提到的商业运用有更为广阔的含义。设计是把一种设想通过合理的规划、周密的计划以及各种感觉形式传达出来的过程。人类通过劳动改造世界，创造文明，创造物质财富和精神财富，而最基础、最主要的创造活动是造物。设计便是造物活动预先"制订"的计划，可以把任何造物活动的计划技术和计划过程理解为设计。而最简单的关于设计的定义为：设计就是一种"有目的的创作行为"。

2.1.2　好的设计的十个特点

1. 好的设计要有创造性

如图 2-1 所示，使用牛皮纸制作的折叠凳，不仅耐磨、耐压，还防水，承受重力也很大，可以随意拉伸调节。和传统椅子相比具有创造性，不同以往千篇一律的制作，美观而且坚固。

图2-1　牛皮纸制作的折叠凳

2. 好的设计要有实用性

指环支架是一个小设计，不仅能作为装饰品，还能防止手机滑手脱落。支架的功能性也能解放双手，将手机立置于桌面使用，方便看视频，这是个很实用的设计，如图 2-2 所示。

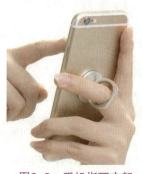

图2-2　手机指环支架

3. 好的设计必须是美的

海滩垃圾桶的设计,是关于美的设计。垃圾桶就像一个鱼尾插在沙滩上,鲜艳的颜色给人以视觉冲击,让人不由得想要扔掉垃圾,如图 2-3 所示。美的设计给人视觉的享受,让人很愉悦。

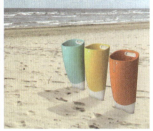

图2-3　鱼尾垃圾桶

4. 好的设计在结构上必须是合理的

如图 2-4 所示,结构上带有刻度的刻刀剪,可以提供一个准确的测量,让人很容易看到修剪的具体尺寸,实用方便,设计很合理,方便大众接受。

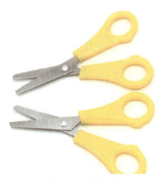

图2-4　刻刀剪

5. 好的设计不带欺骗性

对于爱书的人来说,书架是必不可少的,为了充分利用空间,当然希望它既能层次多一些,容量大一些,又能方便取阅。设计师 Mrac Scime 设计了一款梯子书架"Huxley",它看上去就是两幅木梯子放在一起,每层都搭上层板,侧面看上去就像超市理货时用的高梯,让人再不用到处找梯子去拿上层的东西。如图 2-5 所示,Huxley 的承重能力不容置疑,甚至 100 kg 的人攀上爬下都完全没有问题。Huxley 书架可以单一使用,也可以多个组合在一起,适用于任何家庭或办公室环境。

图2-5　梯子书架

6. 好的设计不强迫人们接受它

如图 2-6 所示,是一款叫 Livi Planter 的便携式花盆。它的特别之处在于"四肢"上配备了四个微型吸垫,允许用户同时在垂直或水平表面上放置植物,如可以将花盆直接固定在窗户上。Livi Planter 的设计者希望能改变人们观赏植物的角度,同时允许用户在任何地方种植自己喜爱的绿色植物。

图2-6　便携式花盆

7. 好的设计是耐用的

如图 2-7 所示，是一款时尚又实用的智能椅"Ego"。它的垫块可以自由调整组合，通过混搭，组合成不同的色彩和风格，从而给予它一个全新的外观。Ego 的设计亮点主要在于它的弧度曲线，可实现一个完美的平衡。百变的风格从来不会让你感到厌倦。

图2-7　Ego智能椅

【小思考：请问图 2-7 中椅子的色彩是鲜艳的，还是淡色的？为什么？】

8. 好的设计必须有合理的细节处理

如图 2-8 所示，是最近抖音上很火的一款磁吸平衡灯，设计师在台灯开关方面运用了一点小小的巧思，利用了磁铁相吸的原理。将放在桌面的小球往上抬，就会与悬挂在空中的小球相互吸引，当两个小球在空中悬浮、达到平衡状态时，灯光就会慢慢点亮。看着小球在空中微微摆荡，好像心思也会默默地从纠结成一团的心事中慢慢摆荡出来。

图2-8　磁吸平衡灯

9. 好的设计具有生态环境意识

如图 2-9 所示，是一款有两个口的纸袋设计，大口袋可以放干货，小口袋可以放果壳和果核，并且大口袋比小口袋容积更大。当小口袋里的东西装满了，只要把大口袋的口一折叠，小口袋里的东西就能轻松倒出，十分方便。

图2-9　两口纸袋

如图 2-10 所示，感应水龙头无须人体直接接触就可自幼出水，可有效地防止细菌交叉感染。同时，伸手就来水，离开就关闭的功能，也能有效地节约用水，增强人们的环保意识。

图2-10　感应水龙头

【小思考：感应式水龙头经常在什么地方使用？为什么家里很少用感应式的水龙头呢？各位同学请思考一下理由。】

10. 好的设计具有简洁的形体

扫地机器人（图 2-11、图 2-12）没有吸尘器的大家伙体型，形体简洁，能代替人们智能清理，噪声小，能够打扫到角角落落，清洁效果好。

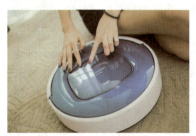

图2-11　扫地机器人1

图2-12　扫地机器人2

【思考与练习】

1. 什么是设计？
2. 请对应好的设计的十个特点，分别举例说明生活中的例子。
3. 针对筷子给出一个合理化的设计建议（通过草图表达出来）。

2.1.3　设计的分类

对于设计的划分，不同的设计师都有不同的分类，近年来，越来越多的设计师倾向于按照设计目的的不同，将设计大致划分为以下三类。

（1）为了传递信息的设计——视觉传达设计；

（2）为了使用的设计——产品设计；

（3）为了居住的设计——环境设计。

这种划分方法将构成人类世界的三大要素——人、社会、自然作为设计载体进行划分，由它们的对应关系而形成相应的三大基本设计类型。

可以用一个坐标体系来进行更加详细的划分，见表2-1。

表2-1　设计体系划分坐标

维度	横向分类		
	产品设计	环境设计	视觉传达设计
平面设计	纺织品设计		字体设计； 标志设计； 插图设计； 编排设计（书籍装帧、海报、报刊、册页、影视平面、贺卡……）
三维设计	工业设计（家居、服饰、交通工具、日用品、电器、文体用品、机械……）	建筑设计； 室内设计； 室外设计（景观、园林……）； 公共艺术设计（雕塑……）； 城市规划	展示设计； 包装设计
四维设计			舞台美术设计； 影视设计（影视节目、广告、动漫游戏设计……）

1. 平面设计

平面设计也称为视觉传达设计，是一种以"视觉"作为沟通和表现的方式，透过多种方式来创造和结合符号、图片和文字，借此传达想法或讯息的视觉表现。平面设计师可能会利用字体排印、视觉艺术、版面、电脑软件等方面的专业技巧，来达成创作计划的目的。平面设计涵盖复杂，其中还包括字体设计、标志设计、海报设计（图2-13、图2-14）。此专业可

应用于广告设计公司、企业形象公司、海报招贴设计公司、政府宣传部门等。

图2-13　杂志封面设计

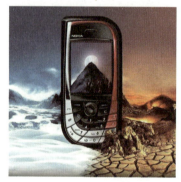

图2-14　诺基亚手机海报

2. 字体设计

文字是人类文化的重要组成部分。无论在何种视觉媒体中，文字和图片都是其两大构成要素。文字排列组合的好坏直接影响其版面的视觉传达效果。因此，文字设计是提高作品的诉求力，赋予作品版面审美价值的一种重要构成技术，如图2-15、图2-16所示。

图2-15　剃须刀字体设计

图2-16　早餐字体设计

3. 标志设计

标志（Logo）是品牌形象的核心部分，是表明事物特征的识别符号，如图2-17、图2-18所示。它以单纯、显著、易识别的形象、图形或文字符号为直观语言，除表示什么，代替什么之外，还具有表达意义、情感和指令行动等作用。

图2-17　中国工商银行标志

图2-18　北京奥运会标志

4. 海报设计

海报设计是在计算机平面设计技术应用的基础上，随着广告行业发展所形成的一个新职业。该职业技术为实现表达广告的目的和意图，对图像、文字、色彩、版面、图形等表达广告的元素，结合广告媒体的使用特征，在计算机上通过相关设计软件进行平面艺术创意性的设计。海报设计如图2-19所示。

图2-19　海报设计

图2-20　橱窗展示设计

图2-21　ASD店面设计

5. 纺织品与服装设计

服装设计属于工艺美术范畴，是实用性和艺术性相结合的一种艺术形式。服装设计的定义是：解决人们穿着生活体系中诸问题的富有创造性的计划及创作行为。它是一门涉及领域极广的边缘学科。此专业可应用于服装设计公司、纺织品服装生产厂家、时尚设计公司等。

6. 展示设计

展示设计是一门综合艺术设计，它的主体为商品。展示空间是伴随着人类社会政治、经济的阶段性发展逐渐形成的。展示设计在既定的时间和空间范围内，运用艺术设计语言，通过对空间与平面的精心创造，使其产生独特的空间范围，不仅含有解释展品、宣传主题的意图，并能使观众参与其中，达到完美沟通的目的。这样的空间形式，一般称为展示空间；展示空间的创作过程，一般称为展示设计，如图2-20、图2-21所示。此专业可应用于装修公司、建筑公司、大型企业形象公司等。

7. 工业设计

广义上的工业设计是指为了达到某一特定目的，从构思到建立一个切实可行的实施方案，并且用明确的手段表示出来的系列行为。它包含了一切使用现代化手段进行生产和服务的设计过程。

狭义上的工业设计单指产品设计，即针对人与自然的关联中产生的工具装备的需求所做的响应。其包括在为了使生存与生活得以维持与发展所需的诸如工具、器械与产品等物质性装备上所进行的设计，如图2-22、图2-23所示。产品设计的核心是产品对使用者的身、心具有良好的亲和性与匹配性。此专业可应用于工业设计公司，工业、家居等产品生产厂家，珠宝设计公司等。

图2-22　椅子

图2-23　汽车设计草图

8. 建筑设计

建筑设计是指建筑物在建造之前，设计者按照建设任务，把施工过程和使用过程中所存在的或可能发生的问题，事先做好通盘的设想，拟定好解决这些问题的办法、方案，并用图纸和文件表达出来，作为备料、施工组织工作和各工种在制作、建造工作中配合协作的共同依据，以便于整个工程在预定的投资限额范围内，按照周密考虑的预定方案，统一步调，顺利进行，从而使建成的建筑物充分满足使用者和社会所期望的各种要求及用途。此专业可应用于建筑设计事务所、建筑公司、装修装饰公司等。具体示例如图2-24、图2-25所示。

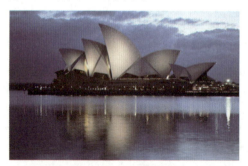

图2-24　悉尼歌剧院

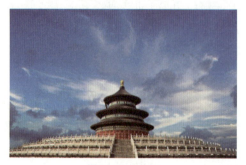

图2-25　天坛

9. 环境艺术设计

环境艺术设计主要分为室内设计和室外设计，室外设计包括园林设计（图2-26）、景观设计、建筑外观设计、绿化设计、城市雕塑、商业用地环境规划、湿地公园设计等，还包括附属的花卉设计，管道、灯光设计等。室内设计主要为家装设计，如图2-27所示。此专业可应用于家装设计公司、园林规划设计院等。

图2-26　园林设计

图2-27　室内设计

10. 舞台设计

舞台设计是以"舞台"为标的物的设计，具体地说，是以舞台设备、灯光、幕布、音响、演出道具、悬吊与更换支架系统、戏服、戏妆为标的物的设计，如图2-28所示。此专业可应用于文化传播公司、剧组、栏目组等。

图2-28　电视节目舞台设计

11. 广告设计

广告设计是由广告的主题、创意、语言文字、形象、衬托等五个要素构成的组合安排，它不单单只包括平面，更多的还囊括了影视、音乐等综合元素，是从创意到制作的中间过程。广告设计的最终目的是通过广告来达到吸引眼球的目的，如图2-29所示。

图2-29　剃须刀广告

12. 动漫游戏设计

动漫游戏设计主要通过漫画、动画结合故事情节形式，以平面二维、三维动画、动画特效等相关表现手法，形成特有的视觉艺术创作模式。随着政府对动漫产业的加大扶持，动漫设计也成为高薪"朝阳产业技能"的代表。此专业可应用于动漫游戏公司、杂志社、虚拟现实开发公司等。游戏场景原画及角色设定如图2-30、图2-31所示。

图2-30　游戏场景原画

图2-31　游戏角色设定

13. 交互设计

交互设计是定义、设计人造系统的行为的设计领域，它定义了两个或多个互动的个体之间交流的内容和结构，使之互相配合，共同达成某种目的。此专业可应用于专业的设计公司、信息产品生产厂商、网络开发公司等。手机界面美术设计及功能设计分别如图2-32、图2-33所示。

图2-32　手机界面美术设计

图2-33　手机界面功能设计

【思考与练习】

1. 设计大致可以分为哪几类？
2. 你希望自己更偏向于哪种设计？
3. 请上网检索每种设计都需要怎样的计算机软件辅助。

2.2　世界平面设计的起源与发展

学习目标：了解世界平面设计发展的过程，正确地认识当今社会平面设计所处的位置。

平面设计的发展由来已久，在原始社会时期，随着生产力的提高，生产工具的不断改进，早期图形也随之产生。在随后的每个历史时期，平面设计由萌芽到发展，不断地随着人类的进步而演变。

2.2.1　早期平面设计的发展

平面设计的起源可以追溯到人类文明的初期。自古以来，人类就一直在寻找采用视觉符号传递信息和储存记忆的方式。平面设计的发展历史是从符号和文字的创造开始的。在古代的壁画中，人类的祖先创造了各种形象的符号，用以对信息进行记录和传播。

拉斯考克山洞（Lascaux）壁画（约公元前15 000—10 000年），绘画主题基本都是动物，与当时的生产、生活有关，形象简练、生动，具有强烈的符号特征，如图2-34所示。

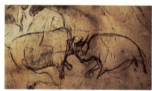 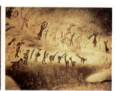

图2-34　拉斯考克山洞壁画

农业的发展使人类开始了定居的生活，信息的沟通与交流变得越发频繁。图画是人类最早用于记录和沟通信息的手段，但对于抽象的思想信息的表达，图画几乎无能为力。于是，人类依据各种图形符号进行记事与交流，直至图形演变为简单的文字：中国的甲骨文、两河流域的楔形文字（图2-35）以及古埃及的象形文字。文字分为象形和字母两大体系。文字的出现为日后平面设计的发展奠定了最原始的基础条件。

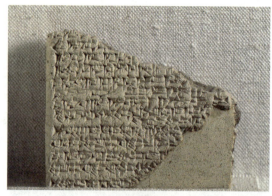

图2-35　楔形文字

两河流域的苏美尔人在泥板上书写的楔形文字是已知的世界上最古老的文字。

古巴比伦的著名法典《汉穆拉比法典》（约公元前1800年），全部用楔形文字铭刻，文字规范，且画有整齐的格子作为书写的范围，布局整齐，如图2-36所示。

图2-36　《汉穆拉比法典》局部

古埃及的纸草文书对平面设计的影响最大，可视为现代平面设计的雏形。纸草文书一般都配有精美的插图，版面较为自由，横排和竖排的方式都有，布局精美，具有高度的装饰性。古埃及阿尼纸草书的《末日审判》，如图2-37所示。

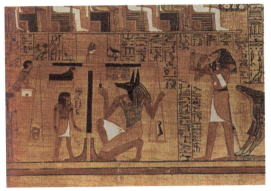

图2-37 阿尼纸草书《末日审判》

《凯尔经》（*Book of Hells*）是早期平面设计的范例之一，如图2-38所示。这是一本有着华丽装饰文字的圣经福音手抄本，约在公元800年由凯尔特修士所制作。

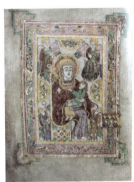 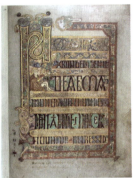

图2-38 《凯尔经》

2.2.2 印刷术的发明

平面设计的发展与中国印刷术的发明密不可分。在中国唐朝（618—906年）年间，雕刻过的木板被用来印制图案于纺织品上，随后也用于印制佛教经典。在868年所印制的佛经是所知最早的印刷书籍。到了宋朝（960—1279年），由于活字印刷术的发明（图2-39），卷轴和书本能够方便地印制更多文字，因此让书籍得到了普及。

欧洲引入印刷术后，在真正意义上成为欧洲平面设计的源头。而德国人古登堡发明了金属活字印刷技术以后，进一步推动了整个欧洲出版业的发展。

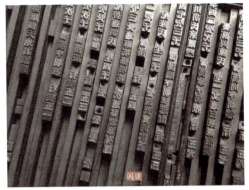

图2-39 活字印刷

这个时期欧洲的木刻画也较为兴盛，插图与木刻画结合，推动了印刷业的稳步发展。随着印刷业的发展，欧洲古典风格平面设计开始盛行。古典风格是从古希腊、古罗马和古埃及的各种字体风格中综合发展起来的文字风格，同时也包含了古典时期版面编辑，如图2-40所示。

图2-40 福斯特和索菲于1459年出版的《拉丁诗篇》的一页

2.2.3 转折发展

19世纪晚期的欧洲，特别是英国，开始将平面设计从美术（Fine Art）领域中分割出来。皮特·蒙德里安被誉为平面设计之父。他是一位艺术家，但他对格子

（Grids）的使用启发了今天广告、印刷和网页版面所使用的现代格线系统（Modern Grid System），如图2-41所示。

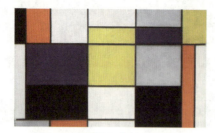

图2-41　蒙德里安的"格子"

文艺复兴时期，意大利很多早期的印刷匠人为自己的印刷工厂设计了商标，开创了商标设计和使用的先河。在字体设计方面，意大利人波多尼主力设计了一种美感很强的"现代"字体，该字体有较强的粗细线条对比，在易读性和审美性上达到了很高的造诣，至今被世界各国重视与应用。具体示例如图2-42、图2-43所示。

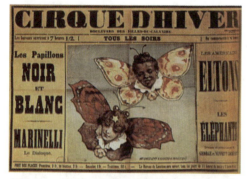

图2-42　亨利·凡德·威尔德1899年设计的特鲁朋公司海报

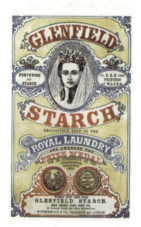

图2-43　Glenfleld淀粉洗衣膏海报（英国）

摄影技术的发明，不但使一种新媒体得到确定，而且对平面设计的影响也不可低估，为平面设计开辟了创作的新天地，促进了现代平面设计的发展。

欧洲工业革命不但带来了经济的繁荣，也为平面设计业的发展迎来了一个崭新的春天。这个时期的广告在西欧得到了前所未有的发展，书籍和海报在商业繁荣中得到兴盛发展，从而奠定了欧洲在世界经济、文化以及艺术上的成就与地位。1892年，法国劳特雷克创作的"大使"戏剧演出海报，如图2-44所示。

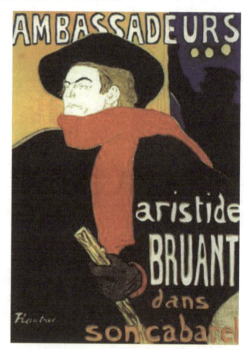

图2-44　"大使"戏剧演出海报

木刻版海报迅速发展并在商业广告上广泛应用。蒸汽动力印刷机和造纸机的发明和改进使排版实行机械化作业，这为印刷带来了革命性的改进，欧洲的现代设计潮流和印刷设备机械化程度直接促进了各国平面设计的发展。1891年，法国Toulouse-Lautrec创作的红磨坊海报，如图2-45所示。1896年，法国Thephile Alexandre Steinlen设计的黑野猫剧院海报，如图2-46所示。

图2-45　红磨坊海报

图2-46　黑野猫剧院海报

2.2.4　当代平面设计的发展

当代平面设计作为视觉传达艺术中的主要组成部分，经历了从工业化社会到信息化社会的转变。在当代设计多元化发展的大趋势下，随着人类生存方式上新观念的介入，以往在平面设计中惯于运用的设计法则正逐渐被打破，固有的符号形象被解构，人们在新世纪的设计探索中力求找到合理化的视觉空间，当代平面设计的发展也因此形成了新的设计需求。

1. 数码技术改变了当代平面设计的模式

纵观平面设计的发展史，平面设计的发展，几乎都与技术的发展有着不可分割的联系。如果说古腾堡对印刷技术的变革是平面设计的一个重大转折，那么数码技术带来的冲击则绝对不亚于古腾堡。当代计算机网络、数码技术的发展，给人类生存方式引入了新的观念和元素，在思维的引导和情感的表达上，逐渐打破了以往贯穿于平面设计中的设计法则，使平面设计从编辑、排版、图形处理、插图创作直至制版印刷都发生了翻天覆地的变化。广告设计示例如图2-47所示。

图2-47　暴龙眼镜广告

2. 网络媒体拓展了当代平面设计的内容

继报纸、书刊、杂志、广播、电视后，互联网将是平面设计的一个新的舞台，其信息资源无限、图文互动、高速高效的特点对印刷媒体产生了巨大的冲击，网络经济也对平面设计行业造成了深远的影响，为当代平面设计领域带来了新的内容：网页设计（图2-48），界面设计，交互式平面设计等。

图2-48　天猫网页界面

3. 当代平面设计的人性化趋势

人性化设计与绿色设计思想是21世纪设计的主题。当代的设计承载了对人类精神和心灵给予慰藉的重任，越来越强调以人为本，围绕人的需要而展开。平面设计也不例外。而刺激消费的美学观念曾经成为现代平面设计唯一的评判标准，从而导致能源浪费、资源破坏、生态失调。酷睿人机交互界面，如图2-49所示。

图2-49　酷睿人机交互界面

4. 当代平面设计的本土化趋势

无论设计多么一流，本土的文化都会对设计师的设计产生一定的影响，因此，设计师在所处地域的成长决定了他对设计的认知观。对于本土设计师来说，守一方水土、自成体系的设计法则是当代平面设计中一个十分重要的课题。设计师应能立足于本土文化来完成平面设计作品，使其创作的图像带有本民族的思想理念及独立的表达能力，从而使人们领悟到历史发展的文脉；对具有中国地域特色的旧有造型元素进行改造，使其不仅能传递当代设计观念、符合现代设计的功用，更能够体现传统文化的内涵。中式海报，如图2-50所示。

图2-50　中式海报

5. 当代平面设计的全球化趋势

随着各国在金融及贸易交往方面的联系越来越密切，如何理解文化及国家差异给当代的平面设计提出了新的要求。在几乎持续变化的国际环境中，设计师必须尝试面向大众，把不同民族的图像语言进行重新组合，力求把所有新的成分因素考虑在内，描绘尽可能宽广的画面，以达到传达多样性文化信息的目的。第十四届亚洲艺术节海报，如图2-51所示。

图2-51　第十四届亚洲艺术节

【思考与练习】

1. 请用时间轴的方式描绘平面设计的发展历程。

2. 对比19世纪与当今社会的海报，你能感觉出不同吗？请仔细分析你所感受到的不同。

第 3 章

设计方法

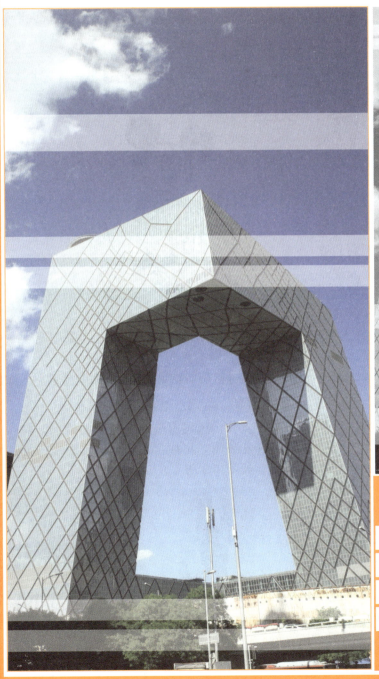
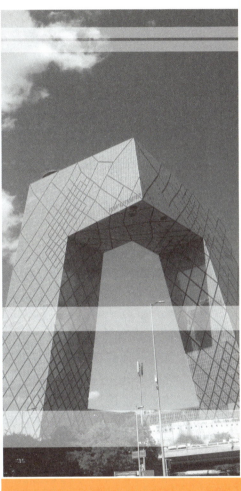

- 学会观察
- 创意启迪
- 头脑风暴
- 思维导图

> 🔍 **导　语**
>
> 本章用浅显易懂的例子告诉学生怎样学会观察，怎样更高效率地汇集人类团体的智慧，怎样通过思维导图的方法学会思考并进行创意设计；了解创意的基本过程，在头脑中形成一个初步意识，在生活中不断实践完善。
>
> 🔍 **教学目标**
>
> 通过本章的关于设计的理论、示例、方法的学习，能表达自己的创意设想，并能够进行有创意的设计，成为有先进设计理念的平面设计或立体设计人才。

3.1　学会观察

学习目标：观察，源于对生活的热爱。只有学会观察周围的事物，才能激起人们的好奇心，才会给人们的生活带来无限可能。

3.1.1　艺术高于生活而又源于生活

现实生活中许多艺术家、科学家的成功，都是由于善于观察生活中别人视而不见的事物。"米老鼠"是动漫世界的元老，享誉世界（图3-1）。据说，米老鼠诞生于迪士尼的同伴伍倍·艾沃克斯之手。当年落魄的他居住在一间破仓库里，孤独失意伴随着他。这期间一只小老鼠经常光顾他的居所。这只讨厌的老鼠成了伍倍寂寞生活里的安慰。他把仅有的面包和小老鼠一起共享，时常躺在床上看小老鼠的杂技表演，打发无聊的时光。在一次创作中，他无意识地把自己的面容和小老鼠结合，给它穿上衣服，戴上手套，加上夸张的动作，一个生动鲜明的形象跃然纸上。朋友们看了都十分喜欢，大家踊跃给它起名，最后确定名为"米奇"。

1928年，第一部有声动画片《威利号汽艇》在纽约上映，凭借着轻快的音乐、米奇的可爱形象，俘获了观众的心。1932年，该片获得了奥斯卡特别奖。从此，米奇的形象走向了世界，走进了千家万户，成了动漫世界的经典。

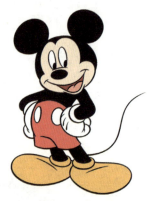

图3-1　米老鼠

大自然萌生万物，也为艺术家们提供了源源不断的思想，许多服装、电影、绘画的设计造型的灵感都来源于现实生活。

1. 服装

例如，燕尾服仿照小燕子的构造，如图3-2所示。再如，蝙蝠衫仿照蝙蝠的构造，如图3-3所示。

ⓐ

ⓑ

图3-2　燕尾服及小燕子

图3-3　蝙蝠衫及蝙蝠

另外，在服装造型与服装的色彩上，艺术家也从自然界得到了不少灵感。例如，图3-4所示服装从一片平凡的叶子获得灵感，被服装大师们赋予了神奇之美。

图3-4　女士裙

2. 电影

生态平衡近年来被人类越来越重视。人类对大自然的破坏使其遭到了大自然无情的报复。反映这种现象的电影应运而生，警醒着人类不断反省。

电影《灭顶之灾》是2008年美国导演奈特·沙马兰执导的一部科幻电影，是一部讲述地球生态受到危害，大自然对人类忍无可忍，于是将一种无形的神经毒素释放到空气里，导致人类不断自杀，在这样的环境下人类苦苦挣扎的电影，其剧照如图3-5所示。

图3-5　电影《灭顶之灾》剧照

大自然类的灾难片来源于人类对生活的反思，那么，人物电影则旨在树立一种精神标杆。例如，电影《焦裕禄》里的主人翁，在现实生活中确确实实存在着，其剧照如图3-6所示。1962年，焦裕禄被派往灾荒严重的河南省兰考县任县委第二书记。面对纷纷外逃的饥民，他下决心根治困苦兰考百姓的"三害"——风沙、水涝、盐碱。焦裕禄不顾病痛经常战斗在第一线，领导兰考人民克服了种种困难。他敢做人民公仆的精神激励着每一个共产党员，甚至每一个中国人。《焦裕禄》影片获1991年第11届中国电影金鸡奖最佳故事片奖。

图3-6　电影《焦裕禄》剧照

3. 绘画

绘画中来源于生活而又高于生活的例子更多。

中国人熟知的齐白石的《虾》，如图3-7所示。齐白石40岁画虾，63岁画的虾与真虾相似，73岁时画的虾更趋于完美，他画的虾成为他的艺术符号之一。齐白石曾说："吾画虾几十年始得其神。""苦把流光换画禅，功夫深处渐天然。"可见他的艺术造诣是他长期观察生活，不断提炼笔墨的结果。李苦禅曾说齐白石画的虾，是河虾和对虾的"合象"。正应了这句"艺术源于生活而又高于生活"的至理。

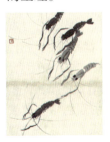

图3-7　齐白石《虾》

另外，徐悲鸿的《马》也是享誉中外的名作。徐悲鸿画的马飘逸灵动，绘画技法中西合璧，墨色的晕染完全符合马的形体结构。他十分注重写生，写生稿有千幅之多，还经常研究马的肌肉骨骼，熟悉马的脾气。因此，徐悲鸿画的马英姿飒爽、剽悍刚劲，给人以积极向上的精神。

生活中的艺术还有音乐、小说等，都是作者或是劳动人民在生活中长期观察、体会，提炼升华的艺术结晶。

3.1.2 学会观察的方法

观察，这个词说起来容易做起来难。每个人都会观察，但是真正会观察的人，是对于那些别人熟视无睹的事物，都怀有相当好奇心的人，并且还要有十年如一日的坚持精神。

（1）对于静止的事物，要透过表面现象，了解它的内部及结构。

（2）对于变化的事物，要注重它的变化过程。

（3）观察不仅要靠眼看，而且还要耳听、鼻闻等，调动多种感官。

例如，喇叭花，如图3-8~图3-10所示。喇叭花属一年生缠绕草本，叶心形、互生。花色有红、白、紫、蓝等，也有混色，花朵形似喇叭状，上宽下窄，闻起来有淡淡的香味。种子呈黑褐色三角形卵状。这些都是用眼可以观察到的，用鼻子可以闻到的。关于它耐盐碱、高温，适应性强，怕积水的生长习性，这些内容要去查阅资料或在种植中慢慢积累经验。另外，要想知道它在一天中是怎样开合的，就要靠人们用时间和耐心去观察。喇叭花一般在早晨四五点钟带着露珠慢慢开放，中午在强烈的阳光照射下，逐渐闭合，即中午过后开始闭合。为什么会闭合呢？原因是花壁薄，随着阳光的照射水分流失，逐渐萎缩。

图3-8　蓝色喇叭花

图3-9　紫色和红色喇叭花

图3-10　白色喇叭花

为什么用喇叭花做例子呢？是起因于这样一个故事：公园里画喇叭花的画家失踪了，但是画画的工具还在，还有一幅未完成的画，画上画的是喇叭花。人们不知发生了什么，画家去了哪里，什么时候失踪的。人们正在苦思冥想、寻找线索时，

一个人说,画家是在9点左右失踪的。人们惊讶地问他是怎么知道的。他说,因为画家未完成的画正是9点时开着的喇叭花的样子,这个人随后讲了喇叭花随时间变化的过程,人们才恍然大悟。可见观察是一种习惯,无论对于生活中的哪一方面,都是受益匪浅的。

【思考与练习】

1. 你知道的画家还有谁,他擅长画什么?查阅相关资料了解他是怎样成功的。

2. 观察一下周围的人群,为什么有的人穿衣服好看,有的人穿衣服不好看,列举3~5个因素。

3.2 创意启迪

学习目标:通过几种思维模式的学习,学会打开脑洞,创意无极限,打造缤纷的生活。

3.2.1 千奇百怪的创意

无论什么样的创意,在人们的生活中都有三个意义:一是方便人们的生活,这也是最重要、最基本的一条;二是陶冶人们的情操、美化生活;三是促使看见过它们的人产生新的创意,从而使人类的创意源源不断。

图3-11所示为一组瓷器,与传统意义上的瓷器有所不同,给人的感觉好比优雅如穿旗袍的侍女,静好且圆润。图3-12所示为 Eero Sairanen 设计的 Luna 瓷器花瓶,现代感十足,时尚经典。图3-13所示为洋葱头模样的 Onion 花瓶,清新如少女。

图3-12 Luna瓷器花瓶　　图3-13 Onion瓷器花瓶

图3-14所示花瓶打破了人们的思维模式,给人以一种残缺的美感。图3-15所示为用亚麻布捆扎的花瓶,它超越了常规的思想。这两者给人的印象是不可磨灭的。

图3-14 "残缺"花瓶　　图3-15 亚麻布花器

图3-16是与运动有关的图片,用鞋做了一个"空中运动场"。图3-17所示拖鞋是休闲的,用"草地"做了鞋的内饰。

图3-11 花瓶

图3-16 鞋型"空中运动场"

图3-17　"草地"款休闲拖鞋

图3-21　蔬菜小火车

图 3-18 和图 3-19 所示都是采用实体人，展开想象塑造了一个假象的空间。

图3-18　"飞翔"的情侣

图 3-22　瓶盖画

图3-19　小美人鱼

图 3-23 和图 3-24 的设计是字意和图画结合，相当巧妙，可见作者匠心独运。

图3-23　美丽的家乡

图 3-20 和图 3-21 是蔬菜画。由此可见，蔬菜不仅能温饱人们的肚子，还能使人们大饱眼福。图 3-22 所示画所用的材料为瓶盖，可见利用生活中的垃圾、废物可形成一幅美好的图画。

图3-24　美丽的姑娘

图3-20　蔬菜风景

因物象形，是图 3-25 和图 3-26 的创意来源。小夹子打开之后如同一张嘴，使鳄鱼的形象油然而生（当然也可以用其他

形象），更让人耳目一新的是，小夹子"张开嘴"后里面还有小鱼。书，谁说书上的东西一定画在书上、写在书上？跃然书外也不失一个好的安排，更妙的是，书环衬便是游泳女孩的游泳圈。

图3-25　鳄鱼夹

图3-26　跃然纸外的包装书

粉色和红色，让人联想到女性，由女性联想到柔美的曲线、优美的动作。图3-27、图3-28所示为利用了色彩、曲线这两个特点设计的家具。图3-29则是利用现代元素脱离传统要素做的摇摇椅，座位和椅子背之间是空的，让人耳目一新。黑色是永不落伍的色系，绿色的坐垫和椅子背，打破了黑色的沉闷，外曲内方中蕴含外柔内刚。

图3-27　带粉红色的记忆的椅子

图3-28　优雅的椅子　　图3-29　摇摇椅

3.2.2　创意的几种思维模式

（1）联想思维：是指人脑记忆系统中，由于某种相同的因素导致大脑把不同事物相互联系的一种自由的思维活动。具体示例如图3-30、图3-31所示。

图3-30　现代与古典相结合的战轮

图3-31　与豹奔跑的女孩

（2）形象思维：是指通过感受把两种形象联系在一起。具体示例如图3-32、图3-33所示。

图3-32　西瓜头饰

图3-33　个性烟灰缸

（3）发散思维：又称放射思维或求异思维，是指大脑在思维时呈现的一种扩散形式的思维模式，表现为思维视野广阔，思维呈现多维发散状。具体示例如图3-34所示。

图3-34　异型的醋盏

（4）超前思维：是指一种打破常规的思维模式，在此模式下，常会产生在常人看来是不着边际、异想天开的想法。具体示例如图3-35、图3-36所示。

图3-35　蛋糕杯式咖啡

图3-36　七彩空间的彩铅

以上思维都可以打开人的脑洞，让人的想象力无限丰富，从而使创意无限。

对于学设计的人来说，人们关心的不是他创造出来的是什么，而是他创造时的思想和其创造对人们生活方式的影响。

【思考与练习】

手机是人们必不可少的通信、娱乐、导航的工具，但是它的外观一直是长方形的，基本没有变化。请设计一款新型手机外形，但是首先应保证人们携带、使用时的便利。

3.3　头脑风暴

学习目标：懂得团体的力量，会有效地组织一场小型的会议，集集体的智慧去高效地攫取人类的创造力。

3.3.1　头脑风暴的概念

头脑风暴法又称智力激励法、畅谈法、集思法或BS法，是由美国人奥斯本提出的一种以集体方式培训人的创造能力的训练方法。奥斯本是现代创造学的奠基人。

头脑风暴的特点是让参与者畅所欲言，让各种思想在会场上相互撞击，碰出智慧的火花，然后在新观点上产生更新的观点，或者提出解决的办法。头脑风暴可分为直接头脑风暴

和质疑头脑风暴。直接头脑风暴讲究在专家会议基础上对讨论的问题产生新的创想，然后得到圆满的方案；质疑头脑风暴则讲究对设想方案的现实可行性提出质疑。两者可以相互结合，从而得到更严谨、更合理、更科学的可行性研究方案。有无限想象力的人的头脑，如图3-37所示。

图3-38　良好的交流空间模式

3.3.3　头脑风暴的基本过程

头脑风暴的基本原则是，保证讨论是有效的、创造性的讨论。那么，需要一定程序来做保障。关键环节如下。

1. 明确议题

确定的目标可以很快地引起与会者的设想，议题越抽象，边界越模糊，引发的设想越具有创造性，这也可能导致引发设想的时间过长。

在给与会者的资料上，议题不可过于完善，明确目标即可。过多的条条框框，会限制人的思维想象力，不利于会议结果的达成。

2. 收集资料

会前收集一些与议题有关的资料给与会者参考，以保证会议的效率和效果。资料越详尽越好，如提供有关事件发生的时间、地点、环境、气候、地质条件等资料，以尽快得到更优的解决方案。又如，广告业的会议，一定把公司的背景、发展趋势、现在所处的大环境、产品面对的人群、本身的特性等讲清楚。

3. 会场准备

根据议题确定会场的环境是封闭式还是开放式，会场的布置是圆桌式还是茶话式等，以便议题更好地进行。较为自由宽松的环境，可以让人放松神经，有利于思想的放飞。

4. 人员的确定

参加会议的人员过多，参与讨论的机会就会减少，信息的获取就会不全面；参与

图3-37　有无限想象力的人的头脑

3.3.2　头脑风暴的好处

（1）能建立良好的社交关系，融洽师生、同学之间的交流，如图3-38所示。经过一段时间的相处交流，大家开始彼此熟悉、彼此了解，会后也有利于建立良好的学习或朋友关系。在课堂上，老师给学生的感觉是高高在上的，不容易接近，在头脑风暴会议上气氛是民主的，增加了老师的亲和力，很好地调动了学生的学习积极性。老师和学生之间经过交流，得到了相互的理解和信任，从而有利于学校的管理。

（2）和谐的学习环境更能激发人的创造性和学习积极性。

（3）集思广益才能把创造新产品、新思维的可能性最大化，才能产生更优的教学管理模式。

（4）减少了冲突，班级的管理能力、学校的管理能力才能大大地提高。

会议的人员过少，就会没有氛围，思维的激发就会减弱。两者都不利于信息的交流。因此，人员的多少也是决定会议成功与否的一个关键点。一般情况下，最恰当的人数为十几人到二十人。当然也有例外，这要根据议题确定。

5. 分工明确

确定一名主持人、一名记录员。主持人主要负责引导话题、活跃气氛、控制会议进程、兼顾会场的秩序。记录员主要负责把发言人员的观点记录下来，也可以参与讨论。

6. 规定会议纪律

（1）积极发言，不私下讨论。
（2）发言简单明了，不拖泥带水。
（3）尊重发言者的观点，不评判、不褒贬。

7. 规定时间

会议不宜过长，1小时内最佳。时间短，与会者难以言尽；时间长，与会者感到厌倦，二者都会影响效果。若会议需要更长时间，可以把议题分成几个小议题，几个小议题之间与会者可以稍做休息，以便保持大脑思维的活跃性。

8. 形成书面文件

以书面文件的形式把时间、地点、议题、与议题相关的资料等传达给与会者，让参与会议的人员对本次会议有所了解和安排。

9. 会议阶段

主持人可以幽默地开场，也可以随便说几句笑话，活跃一下气氛，然后明确议题。发言人在轻松愉快的氛围中，思维才能更活跃。会议中，主持人穿针引线引导下一位的发言，确保会议的不冷场、不冲突。记录人员简单明了地把与会者的发言记录在鲜明的地方，如白板、电子屏幕上。

10. 会后阶段

相关人员对会议上的言论进行分类，并及时对会后参与人员的新想法进行汇总，以便完善会议记录。事后，组织另一部分专业人员和领导阶层根据事物的特性对发言进行论证。最后形成1~3个方案，进行试验，最后择优录用。

【思考与练习】

以"设计班徽"为目标，组织一场头脑风暴会议。从人员分工、时间、纪律等方面注意确保会议的有效性。

3.4 思维导图

学习目标：利用发散性思维，把思想以形象化的方式呈现出来，激发人的联想，提高人的创造力，形成系统学习和思维的好习惯。

3.4.1 思维导图

思维导图（或称心智导图）是以关键词通过发散性思维诱发形象化的图形化的思维模式。它的特点是图文并重，能以结构性脉络把关键词和相关的词的隶属关系、层次关系表现出来。思维导图是将人类思维形象化的一种方法。

3.4.2 思维导图的应用

（1）知识梳理。在学习某一学科一段时间后，可以用思维导图把学过的知识和将要学习的新知识联系在一起，将知识点进行联结、组合，并可以将各个知识点扩散、勾连等，从而建立完善的知识结构框架。

（2）头脑风暴。头脑风暴能产生好的创意。首先把想到的词写到纸上，然后把

想到的东西不断写到纸上，最后在各个词语之间建立连接，加上图片、连接等，导图就形成了。

（3）项目管理。在进行一个项目计划时，可以用思维导图的方式对人员的管理、时间的安排等进行有条理的安排。

3.4.3 思维导图的样式

思维导图，如图 3-39~ 图 3-42 所示。

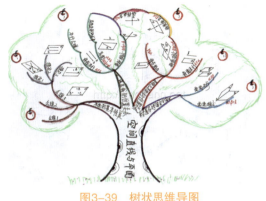

图3-39 树状思维导图

图3-40 思维导图（组织架构图）

图3-41 思维导图（一）

图3-42 思维导图（二）

从上面几个思维导图的例子，可以总结出构成思维导图的因素有文字、线条、图形、颜色，除了这些还可以加入链接、剪贴画等。思维导图总体的优势是形象、简单有效，让人一目了然、心中豁然开朗。因此有人说，思维导图是一种革命性的思维工具，是把头脑风暴、项目规划或其他想法变为能实际操作的步骤的极佳方式。

3.4.4 思维导图的设计流程

（1）从纸张的正中心开始，可以绘制一个形状，用文字写上关键词（文字要精练，不可烦琐，字体要大，要做到醒目）。

（2）在中心图形周围画上一些线条，每一根线条要用不同颜色绘制，写上文字（字体要略小于中心图形上的关键词的字体）。

（3）在每一根线条的末端画出不同的分支，写上文字（字体要小于上一级文字的字体）。

（4）在上一级末端再画出不同的分支，以此类推。

思维导图的变化：如图3-43所示，把导图的中心图形画成瓶子状，一级分支集中收入瓶口，就成为花瓶状思维导图。若把导图的中心图形画成树干状，分支画成树枝状，思维导图就变成树状思维导图。

图3-43 思维导图

注意事项：思维导图的制作必须在掌控全局的前提下。例如，学生课本每一个章节后面的小结部分都有一个导图，便于学生在复习时快速理清本章的脉络。还有一种导图是在章节前面，这是作者有意识地把本章的编写思路呈现在学习者面前，使学习者学习起来知道哪个是重点，哪个是难点，从而做到有条不紊的学习。

3.4.5 思维导图软件介绍

制作思维导图的软件有很多，MindMaster是亿图软件最新推出的一款跨平台、多功能的思维导图软件，可以帮助人们快速制作思维导图。此软件分为免费版和专业版，提供了丰富的智能布局、多样性的展示模式、精美的设计元素和预置的主题样式，被广泛应用于解决问题、时间管理、业务战略和项目管理等领域中，并且支持Windows、Mac和Linux。

另外，还有MindManager，它最大的特点是能实现网上团队协作；Inspiration是一款专用概念图软件，有丰富的图标，可将图形文件转换成多种形式，缺点是不支持网络；迅捷思维导图，它的特点是直观简洁，有几种常用的结构图可供选择，其多彩的主题风格，基本上都能满足初用者要求。

【思考与练习】

1. 思维导图在人们生活中的哪些方面可以用到？
2. 用思维导图的方式把本章第二节的思考与练习中"手机"的创意画出来。
3. 用思维导图的方式把本章第三节的思考与练习中"设计班徽"的创意画出来。

第 4 章

素 描

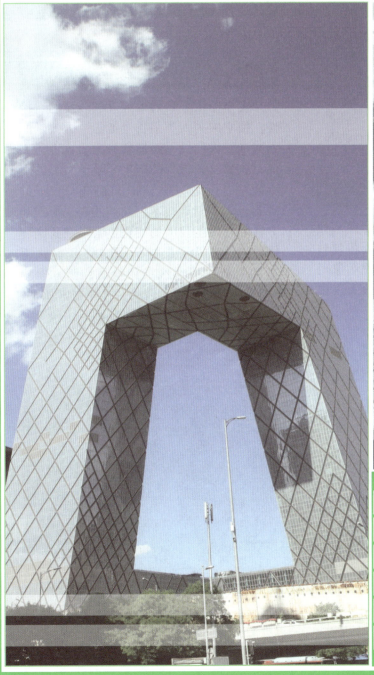
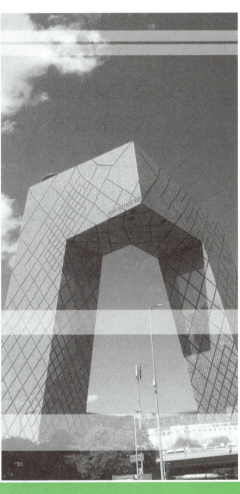

- ■ 素描基础知识
- ■ 比例的运用
- ■ 构图的技巧
- ■ 色阶的运用
- ■ 素描作品赏析
- ■ 手机摄影实训

> **导 语**
>
> 素描是绘画的基础，也是对造型设计具有辅助意义的草图设计，即设计中的构图处理。只有掌握了素描的绘画技巧，才能在造型设计、构图处理中发挥作用，才能为设计出优秀的作品奠定基础。
>
> **教学目标**
>
> 1. 明确素描的含义，了解素描基础知识，掌握素描绘画技巧。
> 2. 了解素描在设计过程中发挥的作用。

4.1 素描基础知识

学习目标：了解素描的概念、起源、发展和分类，形成对设计理念的初步认知，为进一步学习本课程奠定基础。

4.1.1 素描的概念

素描是指以单色的线条或调子在某种平面（如纸、布、板等）上，表现客观对象或意象的绘画。它是一种把客观对象用绘画形象记录下来的最简单的手段和表现手法。

如图4-1所示，这幅作品，作者用简练而概括的线条把年轻人仰头的瞬间记录下来，动作的快速微妙尽显，构图也极富设计创意。

4.1.2 素描的起源和发展

素描使用工具的单纯性和表现的直接性，使它成为人类最古老的绘画方式。原始时期，人们以勾画形象作为语言进行交流，这种绘画行为的产生要早于人类的文字发明。随着人类认识的提高，绘画的观念也在不断地改变，素描的表现形式和方法随之发生巨大的变化。素描在我国传统绘画中称为"白描"（图4-2），是用毛笔和墨所作的纯线条的绘画，西方素描（图4-3）传入中国是从一百年前开始的，是中西文化交流的结果，特别是法国等的素描学派对我国素描教学体系产生了深远的影响。

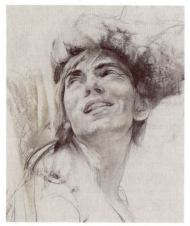

图4-1 尼古拉·德米特里耶维奇·布洛欣作品

图4-2 白描梅花（陈恩慧）

图4-3 素描静物（宛明硕）

4.1.3 素描的分类

素描有用铅笔、钢笔、炭笔等工具画的铅笔淡彩、钢笔淡彩（图4-4）、炭笔淡彩等。

图4-4 钢笔淡彩（宛全生）

题材不同的静物、石膏、人物、人体、风景、动植物等写实素描（图4-5）或抽象表现素描（图4-6）。

图4-5 动物速写/徐悲鸿

图4-6 平面设计作品（维克多·科恩）

在基础训练中，常根据不同的学习目的而将素描分为调子素描（图4-7）和结构素描（图4-8）。

图4-7 调子素描

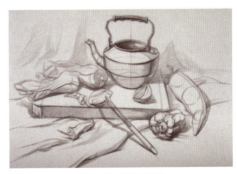

图4-8 结构素描

【小思考：请列举几种你喜欢的不同风格的素描作品。】

4.1.4 素描工具的使用

素描中最常用的几种工具，如素描纸、铅笔、炭笔、炭精条、钢笔、毛笔、蜡笔、

色粉笔、彩铅笔、橡皮等。按教学要求选择素描工具，将纸张平整地固定在画板或画夹上。右手执笔时，左手握画板左上端，手臂尽量伸直；下端放于大腿上，角度与脸平行，画小画或细部时可以放在腿根处。原则是使人能够一眼看到画面全部，并使眼睛尽量与画面保持平行；如使用画架，应使眼睛正对画面中心。素描时正确的执笔姿势如图4-9所示。

图4-9　执笔姿势

铅笔执法一般有两种：一种是横握法，直立画板或画轮廓与其他长线时，应使用长铅笔，手轻握笔后端，画短实线或细部时，手握笔前段，如图4-10（a）所示；另一种是直握法，平放画板或画细部时，可像写字那样直握铅笔，如图4-10（b）所示。

图4-10　铅笔执笔姿势

4.1.5　素描的基本要素

素描的基本要素有：点、线、面、构图、透视、结构、明暗调子、质感、量感、空间感、体积感等。

（1）点、线、面。点的单向扩展是线，线的扩展是面。素描中通常用线表现物体的轮廓和形态，用面表现体，面的变化产生调子。

（2）构图。构图是指对描绘物体在画面的位置、大小、主次、远近、黑白等因素依据变化统一的原则进行合理布局，构成一个统一均衡、协调完整的画面。

以平面设计为例，比较合理的构图，如图4-11所示。

图4-11　合理构图

图4-11画面主次分明，物品位置安排生动有变化，黑白布局合理，重心平稳，整体统一均衡，画面协调完整，是比较成功的构图。

以平面设计为例，容易出现的错误构图，如图4-12所示。

图4-12　错误构图

a. 偏上；b. 偏左；c. 呆板；d. 重心不稳；e. 偏大

【小思考：请问图4-12应当怎样调整？】

（3）透视。透视是素描作品中表现立体、空间的最基本的方法，如图4-13所示。在人们生活中，任何物体都存在近大远小、近宽远窄、近高远低、近长远短、近实远虚（图4-14）的变化规律。

图4-13　透视

图4-16　室内平行透视写生

图4-17　室内设计效果图

图4-14　"近实远虚"变化

①平行透视，又称一点透视。当直角六面体在水平放置的情况下，其正面与画面平行，底面与基面平行，与画面垂直的所有直线，由近及远消失于心点。这种透视称为平行透视，如图4-15所示。

图4-15　平行透视

运用平行透视的规律，可以进行室内外写生（图4-16）、室内外设计（图4-17）等。

【小思考：参考图4-17你能运用平行透视规律进行室内设计吗？】

②成角透视，又称两点透视。立方体的任何一个面都不与画面平行，上下两个面与画面垂直，如图4-18所示。

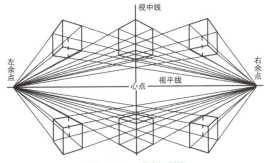

图4-18　成角透视

运用成角透视的规律，可以进行室内外写生（图4-19、图4-20）、室内外设计等。

图4-19 室内写生

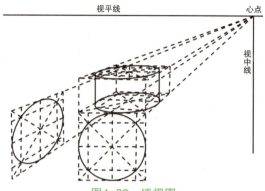

图4-22 透视图

图4-20 室外写生

【小思考：参考图4-19，你能运用成角透视规律进行室内设计吗？】

③圆形透视需结合正方形及立方体学习，通过正方形或立方体的透视变化规律来帮助学习圆形透视，如图4-21所示。

图4-21 圆形透视

图4-23 门锁设计（宛明硕）

正放的圆形如果把它平放，它的形状会产生很大变化，由正圆变成椭圆，这个椭圆不是一个规则的椭圆，而是一个有透视变化的椭圆，这种视觉变化现象称为圆形透视。由圆形透视可以延伸出圆柱体的透视（图4-22）。运用圆形透视的规律可进行各种设计制图（图4-23、图4-24）。

图4-24 圆形物品设计（周清岚）

【小思考：圆形透视规律可以应用在哪些设计当中？】

④倾斜透视，又称多点透视。立方体的任何一个面都不与画面平行和垂直，成倾斜放置状态产生的透视现象称为倾斜透视，如图4-25所示。

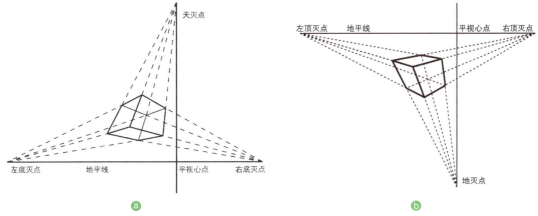

图4-25　倾斜透视

【小思考：分析图4-26中运用了几种透视规律。运用透视规律可以进行建筑、雕塑、工艺美术的设计吗？并举例说明。】

【小思考：你能画出精油瓶（图4-28）的结构设计图吗？】

图4-26　房屋透视图

（4）结构。结构是指物体的内部结构及其连接组合形式。结构是造型的根基，是正确地认识和理解客观对象的根本出发点，如图4-27所示。

图4-27　静物结构

图4-28　精油瓶

（5）明暗调子。明暗是指客观事物受光线照射呈现的光影变化（图4-29），受光面称为亮部（明），背光面称为暗部（暗）。物体各面因受光角度的不同而产生明暗变化，亮面（受光面）、灰面（侧光面）、暗面（背光面）称为物体的三大面；物体各面因接受光线照射的角度不同，还有明暗层次变化的五调子，即高光、中间调子、明暗交界线、反光、投影。

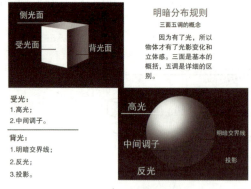

图4-29 明暗光影变化

【小思考：请问明暗交界线是一条线还是一个面？】

（6）质感、量感、空间感、体积感。自然界中的一切物象都占有一定空间，并以量显现。在绘画中表现物体质地、色泽、光泽、软硬、重量等感觉的，叫作质感和量感；表现远近距离感的，叫作空间感；表现空间三维厚度、暗示其容量的，叫作体积感。素描的工具虽然简单，但完全可以把这些物质的属性表现出来。

【小思考：请说出图4-30、图4-31中出现的静物的质感、量感、空间感和体积感。】

图4-30 水果与衬布　　图4-31 釉罐

4.1.6 素描的基础练习

素描的基础练习主要是锻炼学生观察、思维和表现的能力，是通过眼、脑、手从观察到表现的过程，从而使学生得到绘画的基本体验。

素描练习的画法步骤如下。

（1）观察对象。观察、分析对象的基本特征（大小、高矮、远近等），并根据其结构特征归纳几何形体的组合形式。

（2）构图定位。设想对象在画面中的大小和位置，根据构图的基本原理确定对象在画面中的适当位置，找出整个外形大的连线后观察一下是否和看到的对象所占的面积相符。

（3）勾轮廓。先画占据最大空间的物体，定出高度和宽度以确定比例。如果是对称物体应先画出中心轴线，再用清淡的长线连接各点，形成轮廓，其他物体依次按比例勾出，基本确定后，检查一下比例、透视是否准确，物体与物体之间的比例位置是否合适。

（4）分析对象的明暗变化关系。找到明暗交界线的位置，确定暗部的范围，以清淡的色调把大体的暗部和投影全部铺满，把暗部连成一片，同时强调明暗交界线，使其强于其他暗色调，特别是在形体转折清晰处，更要特别强调加重，尽量不画亮部的灰色调，如有深色物体应同时画出暗色调，暗部稍重。

（5）深入刻化。用明暗色调深入表现对象的形体结构、明暗变化、空间、质量等。要在上一步骤的基础上，突出画靠近的物体，强调其明暗对比关系，同时画一些较重的灰色调，但应注意不要超过暗部色调。

（6）调整、完成。把画面放远些，全面检查画面，明确不足之处，调整大的主次、虚实、远近、黑白等关系，调整后即完成。

【小思考：请你尝试选择图4-32、图4-33中的一幅明暗素描进行临摹练习。】

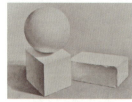
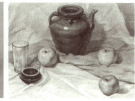

图4-32 素描1　　图4-33 素描2

如图4-34~图4-38所示，运用所学素描基础知识进行场景设计素描的练习。（作者：宛明硕）

第4章 素描

图4-34　素描1　　图4-35　素描2　　图4-36　素描3　　图4-37　素描4　　图4-38　素描5

提示：想一个要表现的主题，这个主题可以是一个生活场景、劳动场景、学习场景、运动场景等，围绕主题创设一个环境，运用素描技法绘画，要求构图合理，层次分明，整体氛围气息浓厚，有视觉冲击力。

【小思考：尝试选择图4-34~图4-38中的一幅素描作品进行临摹练习，也可自己设计一个场景进行写生。】

【思考与练习】
1. 素描的基础知识包括哪些内容？
2. 请分析素描的不同绘画方式。
3. 素描设计应用广泛吗？说一说素描在设计过程中发挥的作用。

阅读书目

1. 王中州. 美术［M］. 北京：高等教育出版社，2005.
2. 陈恩慧. 白描梅花［M］. 西安：陕西人民美术出版社，2004.
3. 周至禹. 设计素描［M］. 2版. 北京：高等教育出版社，2016.

4.2　比例的运用

学习目标：了解比例的概念，能对物体形体的比例进行分析；掌握比例在绘画和设计中的运用，为学习各项设计课程奠定基础。

4.2.1　比例的概念

素描本身就是绘画的最初设计，是由草图发展到艺术的过程。这个过程强调对学生观察力、创造力的培养。绘画中经常充斥着反复的推敲。这是因为物体本身、物体与物体之间存在着长度比较和分割关系，即形体的高与宽、部分与整体、部分与部分之间的倍数关系，这些关系就是比例。

毛巾与手帕、热水瓶与墨水瓶、梨和瓜有相似之处，但由于比例关系的不同，它们的外形特征也不相同，如图4-39所示。

毛巾　　　手帕　　　热水瓶　　　墨水瓶　　　梨　　　瓜

图4-39　外形特征

【小思考：请问图 4-39 中出现的物体相差在哪里？仔细观察后说明。】

4.2.2 比例在绘画中的运用

绘画的整体与局部的特征是由比例决定的，比例的准确与否，说明画者表现物象的准确程度。因此，绘画时表现的是物体的相似形，即同比例放大或缩小。绘画时应分析物体与物体之间的比例特征，分析物体自身的比例特征，如物体自身的高与宽，部分与整体各布局之间的大小比例。物体布局比例，如图 4-40 所示。

图4-40　物体布局比例

【小思考：请分析图 4-40 中的方形分别概括了哪一部分。】

单个物体的绘画步骤（图 4-41）如下。

（1）整体观察，用基本形分析的方法，先以点定位置，再用线画出大体的基本形。对称形要画出中轴线。

（2）以清淡的铅笔线条分割出局部的比例。

（3）经过添加或切减，勾出物体的轮廓。

（4）用匀称的线条完成造型。

图4-41　单个物体绘图步骤

【小思考：请分析图 4-41 并尝试运用比例练习绘画单个物体。】

多个物体的绘画步骤（图 4-42）如下。

（1）整体观察。观察时，首先要抓住大的轮廓、大的比例。

（2）准确分析比例，深入分割出局部的比例。

（3）构图时合理安排布局。

（4）省略一些不重要的琐碎细节，然后由大到小逐步深入局部和细节。

（5）仔细描画，各局部都要按同等程度去深入，要与其他局部尽量做到齐头并进，同时还要相互兼顾，注意局部与整体的相互比例联系。

（6）调整完成。

图4-42　多物体绘画步骤

【小思考：参考图 4-42 绘画的步骤，你能按照步骤画下来吗？】

4.2.3 比例在设计作品中的运用

比例是设计作品中的重要因素。设计过程中将搜集的素材按一定比例安排在画面中，使其整体平稳、和谐有序，这种合理安排素材之间所占空间大小的做法，即比例在设计作品中的实际运用。

以某公司招聘宣传海报设计——《我的青春我做主》为例进行设计。

（1）构思并简单设计。从整体出发，运用比例，用基本形分析的方法把画面分成三部分，先以点定位置，再用线画出大体的基本形，如图 4-43 所示。

图4-43　画基本形

（2）合理安排布局，分割出局部的比例。主题放在中间醒目位置，其他部分以中间主题字体为参考单位，进行比例分割，如图4-44所示。

（3）省略琐碎细节，由大到小逐步深入局部和细节。注意局部与整体的相互比例联系，达到主次比例有序、布局平稳合理、黑白层次分明、宣传效果醒目的目的，如图4-45所示。

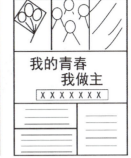

图4-44　合理布局　　图4-45　调整比例

（4）在电脑上进行海报平面设计。

①搜集各种图片素材，如图4-46所示。

图4-46　素材

②进行背景设计，如图4-47所示。

图4-47　背景设计

③对素材图片进行裁剪修图，如图4-48所示。

ⓐ

ⓑ

ⓒ

图4-48 裁剪修图

④按预先设计合成图层，如图 4-49 所示。

图4-49　合成图层

（5）制作完成，交付使用，如图 4-50 所示。

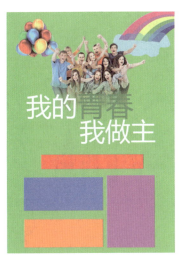

图4-50　效果图

【小思考：请参考海报设计的步骤，尝试设计一张海报。】

4.2.4　比例运用练习

比例运用练习参考图片，如图 4-51~图 4-54 所示。

图4-51　参考图片1

图4-52　参考图片2

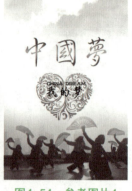

图4-53　参考图片3　　图4-54　参考图片4

【小思考：一幅完整的作品需要考虑哪些因素？】

【思考与练习】

1. 简述比例在绘画中的作用。
2. 从图4-51~图4-54作品中任选一幅，进行设计练习。

阅读书目

1. 陈小珩．美术基础［M］．上海：华东师范大学出版社，2013．
2. 曾海成．素描风景——步调·素描静物［M］．重庆：重庆出版社，2012．

4.3　构图的技巧

学习目标：了解构图在绘画中的重要性；掌握构图的技巧，并能运用构图技巧进行绘画。

4.3.1　构图的概念

构图是指绘画时根据题材和主题思想的要求，把要表现的形象适当地组织起来，设计构成一个协调完整的画面。正确的构图方法是一幅作品成功的重要因素。构图的巧妙得当，不仅能增强画面的艺术性，也能增强视觉的吸引力。

4.3.2　构图的因素

构图是绘画过程中十分重要的创作方法和设计方法。线、形、明暗等都是要考虑的构图因素。在构图时，它们以其自身所具有的美感，借助人们的审美心理来发挥组织结构功能和感染作用。

（1）线。线分为直线和曲线，通常以形象的抽象形式存在。如图4-55所示作品，其中，直立的树被感觉为竖直的线，弯曲的一个个土坡被看作一条条曲线。不同的线引起不同的感情色彩，线在构图中可以发挥分割画面、制造面积、构成线的结构等多种功能。

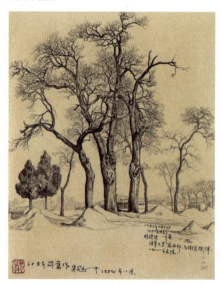

图4-55　吴冠中《冬天的树》

（2）形。构图中的形一般以抽象形态存在，如常用的三角形构图（图4-56），给人以稳定、肃静、庄重、坚定的感觉。除此之外，还有圆形构图（图4-57）、水平线形构图（图4-58）、环形构图、S形构图（图4-59）、C形构图（图4-60）、多个三角形组合构图等。

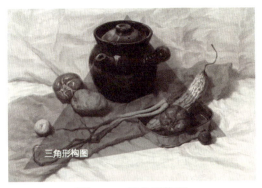

图4-56　三角形构图

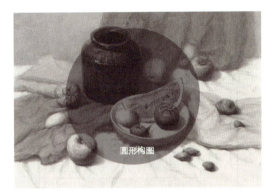

图4-57　圆形构图

图4-58　水平线形构图

图4-59　S形构图　　图4-60　C形构图

（3）明暗。在一些绘画中，作者把明暗作为主要的构图手段，明暗结构及明暗对比所产生的美感就成为构图的重要因素。明暗在构图中主要通过分布、比例、呼应和节奏来发挥作用。

图4-61所示作品通过明暗对比形象生动地表现了人物神态，同时采用了圆形构图，以完整、严谨的明暗层次和节奏诠释了人物的心理。

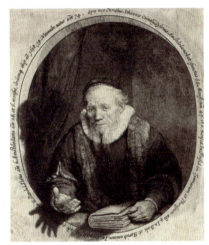

图4-61　伦勃朗作品

【小思考：构图在绘画中起到什么作用？】

4.3.3　构图的原则

构图的原则是指构成画面各个部分的技法，即把各种因素通过一定的方式进行组合，形成整体的感觉和统一的构图的技法，其中，突出主体、对称、对比、均衡、呼应、黄金分割等都是构图的原则。这些构图原则在绘画中的具体运用不是千篇一律的，过于强调原则会限制作品的艺术性、想象性和创造性。

（1）突出主体。一幅作品要表达的主要对象，就是画面的主体。主体不仅是画面内容的中心，而且是画面的结构中心。陪衬物是为主体服务的，起到烘托主体的作用。

（2）对称。假设画面中心有一条对称轴，画面中的物体都以对称轴来布局，达到整体与部分之间相互对称、相互呼应的关系，从而获得构图的稳定与和谐。

（3）对比。对比是构图中变化的因素，它使主体与陪衬的对立特征更加明显，从而加强艺术形象的生动效果。

（4）均衡。均衡是一种形式上的对称，表现为对称轴两边的不等形物体具有等量的效果，它实质上是对称的延伸，隐含着对称的原则。均衡是物体在画面中运动的动力与重心矛盾的统一，是运动形式升华的一种美的法则。

（5）呼应。呼应是画面形象之间内在的联系，是均衡在形式上的转化。呼应使画面在整体气势上产生平衡感，同时增强作品的表现力和美感效果。

例如，素描写生（图4-62）画面的主体是罐子，周围物体是围绕主体的陪衬，主次均衡统一；深色的罐子与白色盘子、浅色衬布形成色彩上的对比，从而进一步突显画面；以画面中心为轴，左右的物体虽不相同，但其重量却几乎均衡；水果刀、不锈钢水杯与深色罐子的呼应，使画面从整体上具有平衡、平稳、协调的美感。

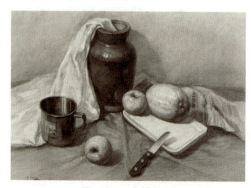

图4-62　素描写生

（6）黄金分割。构图时，"画面中心"并不是画面的等分中心，它是以人的视觉方式确定的。这一中心（图4-63），是以黄金分割原理确定的四个相交位置的"构图中心点"。也可简单地将画面用四条线横竖平均地分成九等分，中间相交的四个点的位置就是人们所说的黄金分割点（图4-64），即主体物放置的最佳位置。

黄金分割构图能够给画面带来美感，令人愉悦。在很多艺术品中都能看到黄金分割构图，如达·芬奇的《蒙娜丽莎》（图4-65）、《最后的晚餐》（图4-66）等。

黄金分割构图方式操作简单，又是一种比较保险的构图法，一直以来被广泛使用。在标志设计、版式设计、工艺比例造型等方面经常会运用到黄金分割，黄金分割是设计工作者、艺术绘画者青睐的一种构图法。

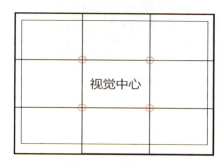

图4-63　视觉中心

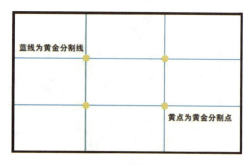

图4-64　黄金分割点

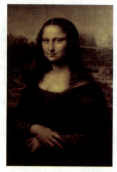

图4-65　达·芬奇《蒙娜丽莎》

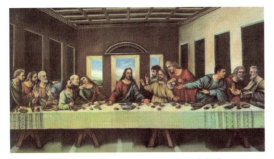

图4-66 达·芬奇《最后的晚餐》

【小思考：构图原则的最终目的是什么？】

4.3.4 构图在绘画中的运用

构图和谐统一，是艺术美的一种表现。不同角度表现出不同的构图，应围绕构图中心点，避免呆板、分散、平均合理的构图。

（1）主体物要安排在视觉中心附近，使其突出，不可置于正中，可选择三角形构图，如图4-67所示。

图4-67 主体物安排位置

（2）陪衬物大小适当，四周要留出适当的空隙，切忌"顶天立地"，如图4-68所示。

图4-68 陪衬物位置

（3）两边的空间要大体均衡，但不必相等，如图4-69所示。

图4-69 两边空间大体均衡

（4）下边的空间要比上边的略大，但要"上紧下松"，如图4-70所示。

图4-70 下边空间比上边略大

（5）达成稳定严谨的整体构图，舒服自然、层次分明，如图4-71所示。

图4-71 整体构图

【小思考：你能运用构图方法设计绘画作品吗？】

4.3.5 构图在设计中的运用

拥有设计能力的设计师往往会对万事万物用心体察,善于把纷繁多姿的情态通过设计的方式转化为不同的视觉元素,进而构成新的作品。

(1)主次分明的主体式设计。画面的主体放在了画面的中心位置(图4-72、图4-73),使观者一目了然。

图4-72　海报(一)　　图4-73　海报(二)

(2)稳定和谐的对称式设计。设计师以假想的对称轴来布局(图4-74、图4-75),画面的左右或者上下近乎相等,达到了相互对称、相互呼应的关系。

图4-74　海报(三)　　图4-75　海报(四)

(3)生动活泼的对比式设计。设计师运用彩色与非彩色(图4-76、图4-77)、大小、多少、黑白、方圆等因素使画面形成鲜明对比,达到视觉的跳跃性,增强了宣传的艺术效果。

图4-76　海报(五)

图4-77　海报(六)

(4)矛盾统一的均衡式设计。画面中心两侧的物体形不相同但等量(图4-78、图4-79),同时是矛盾的两端,在变化的运动中又有对称的因素,从而在均衡中达到统一,引人注目、发人深思、又不失情趣。

图4-78　海报(七)

图4-79　海报(八)

（5）平衡与冲击同在的呼应式设计。设计师把素材形象打乱（图4-80、图4-81），但各因素之间又存在联系，从而使画面产生呼应，在增强视觉冲击力的同时，形成了感觉上的平衡。

图4-80　海报（十）　　图4-81　海报（十一）

（6）黄金分割式设计。设计师运用黄金分割式构图（图4-82、图4-83），没有将主体放在画面的正中间的位置，而是放在了黄金分割点上，从而使画面简单和谐、不呆板，舒服愉悦。

图4-82　电影海报（一）　　图4-83　电影海报（二）

在设计的构图中，除了可以运用构图的规律进行设计外，还可利用一些因主体的位置不同而产生的不同视觉感受。例如，主体居中会引起视觉的集中注意；主体居上会引起下跌感；主体居上左或上右，会引起不安定感；主体居下方中点，则产生踏实感；主体居左下或右下，会增加动感等。

【小思考：你能运用所学的构图方法设计宣传海报吗？可以选一幅试一试。】

【思考与练习】

1．从图4-72～图4-83作品中任选一幅，说一说构图的技巧。

2．运用所学构图技巧设计一幅平面作品。

阅读书目

1．张昭济．绘画［M］．上海：复旦大学出版社，2006.

2．戴云亭，戴云亮．设计基础［M］．上海：上海人民美术出版社，2006.

4.4　色阶的运用

学习目标：了解色阶的概念，能分析色阶的色度，掌握色阶在素描设计中的运用。

4.4.1　色阶的概念

色阶常指亮度，即素描中所说的明暗关系。但在数字图像处理教程中，色阶是表示图像亮度强弱的指数标准，即人们所说的色彩指数或灰度分辨率（又称灰度级分辨率或幅度分辨率）。

4.4.2　色阶与素描

每两个色阶之间有一个距离，相邻色阶间的距离是一个单位，相隔色阶间的距离越大，

用铅笔描画的调子就越丰富，层次越多，如图4-84所示。

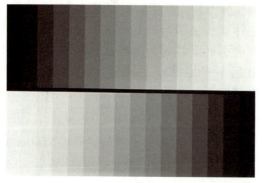

图4-84

素描铅笔6H、5H、4H、3H、2H、H、HB、B、2B、4B、6B、7B、8B、9B等就是色阶的表现，如图4-85所示。相同的铅笔用不同的力度画出不同的色阶，不同的铅笔用同样的力度或不同的铅笔用不同的力度会画出更多、更丰富的色阶效果。

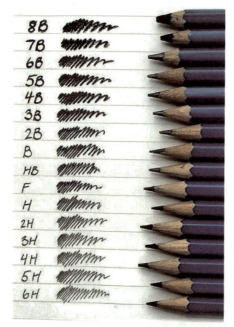

图4-85　铅笔色阶

素描中的三大面五大调子，是学习素描最基础的内容。一般的素描使用七种色阶即可，有的素描画，如图4-86、图4-87所示，就需要画出五十或八十乃至更多的色阶来。素描好比照片，色阶越多画面越柔和、越生动。画素描时，要根据自己的创意来定画多少色阶。

画者对色阶的辨别能力，相当于音乐家对音阶的感觉。功力越强的画者对色阶的微妙变化便越加敏感，可以在很短的调子里找出丰富的层次变化。色阶练习是学习明暗光影绘画的突破口。

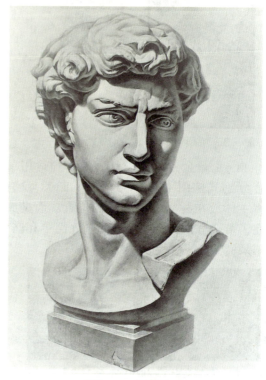

图4-86　石膏大卫

图4-87　石膏大卫局部色阶表现

【小思考：尝试练习绘画，感觉色阶的层次，比较一下调子的内涵。】

4.4.3 色阶的情感设计

运用和创造光影效果，可以强化设计的效果，营造气氛和加强感情的表现。明暗可以成为装饰性的手法，运用在画面中。明暗的对比可以产生直接的情感共鸣，例如，强烈的对比会产生激烈的冲突效果，微弱的明暗对比则造成平静的甚至是安详的感觉。深色调可以营造悲伤或庄重甚至是压抑的氛围，明亮的色调则显示出一种奇异的、明快的、轻松的感觉。通过色阶明暗对比的手段，来强调人物的情绪和性格特征，这在艺术设计中十分重要。

一般，色阶从黑到最亮可以分为9阶，如图4-88所示。相邻两阶颜色之间的距离可以用数字表示，如1、2、3、4、5、6、7、8、9，每个数字代表一个色度，用以明确素描画面中的不同黑、灰和白。通常把1~3划为低明度区，称为低调；4~6划为中明度区，称为中调；7~9划为高明度区，称为高调。基调色与对比色间隔距离在5级以上时，称为长对比、强对比或长调；3~5级时称为中对比；1~2级时称为短对比、弱对比或短调。

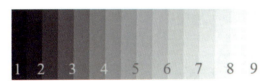

图4-88 用数字表示色阶

（1）高长调：如9∶8∶1等。如图4-89所示，该调以高明度色作为基调，明暗反差大，感觉刺激、明快、积极、活泼、强烈。

图4-89 高明度色作为基调

（2）高中调：如9∶8∶5等。如图4-90所示，该调明暗反差适中，感觉明亮、愉快、清晰、安定。

图4-90 明暗反差适中

（3）中长调：如4∶6∶9或7∶6∶1等，该调以中明度色作为基调，用浅色或深色进行对比，感觉强硬、稳重中显生动、男性化。

（4）中中调：如4∶6∶8或7∶6∶3等，该调为中对比，感觉较为丰富。

（5）中短调：如4∶5∶6等，该调为中明度弱对比，感觉含蓄、平板、模糊。

（6）低长调：如1∶3∶9等，该调以低明度色作为基调，深暗而对比强烈，感觉雄伟、深沉、有爆发力。

（7）低中调：如1∶3∶6等，该调深暗而对比适中，感觉保守、厚重、朴实、男性化。

（8）低短调：如1∶3∶4等，该调深暗而对比微弱，感觉沉闷、忧郁、神秘、恐怖。

另外，还有一种最强对比的1∶9最长调，感觉强烈、单纯、生硬、锐利、目眩。

【小思考：你能分析出以上示例中出现的色阶吗？】

4.4.4 色阶练习

1. 运用色阶进行素描绘画练习

素描绘画练习，如图4-91~图4-94所示。

图4-91　素描1

图4-92　素描2

图4-97　海报3

图4-93　素描3

图4-94　素描4

2. 运用色阶的情感规律练习设计制作海报

练习设计制作海报，如图4-95~图4-98所示。

图4-98　海报4

图4-95　海报1

图4-96　海报2

【小思考：你能运用色阶进行素描绘画或运用色阶的情感规律制作海报设计吗？】

【思考与练习】

1. 什么是色阶？
2. 运用色阶分析素描作品。
3. 尝试在电脑上运用色阶相关软件制作一幅设计素描

4.5　素描作品赏析

学习目标：欣赏美术作品，不仅可以从美术作品中得到丰富的精神享受，还有利于个人的长远发展及以后工作的顺利开展。通过本节的学习，了解素描作品欣赏的意义及方法，提高个人欣赏水平。

4.5.1 素描作品赏析的方法

赏析素描作品，要先了解作品、分析作品。一般的素描作品可从以下几个角度去欣赏。

（1）作品的构图是一幅画最重要的条件，构图处理不当，即使画得再好也没有效果。整个画面应做到有疏有密、有明有暗、有中心有内容，具体还需多了解构图手段。

（2）从画面的造型准确度入手，素描是绘画的基本课程，无论是结构素描还是全因素素描，造型关系都要求准确。

（3）素描是单色的绘画，黑白灰关系也是物体之间形体的关系。把握好黑白灰关系，使画面看起来有意境。

（4）画面的基本，即通常所说的调子、线条等。很多学生以为调子很重要，其实不然，相对于构图和造型能力来说，调子处于从属地位。当然，好的调子可以使画面好看，但只要做到构图恰当、造型准确、黑白灰关系明了，那么这幅画就算是一幅成功的画作。

欣赏素描名作，首先要对美术作品的形式与形象形成初步的感受和了解，其次是对作品内容的理解和体验，最后要对美术作品的内蕴进行探究与领悟。

4.5.2 素描名作赏析

冷军是中国当代超写实主义油画的领军人物，其作品多次参加国内外大展，数次获全国美展大奖，声名海内外，是近年来我国十分有影响力的青年美术家。如图4-99所示，冷军的素描作品将达·芬奇著名的《蒙娜丽莎》解构、重组、赋予其全新的意义。冷军用精湛的写实技巧描绘出一位身着毛衣、抱胸微笑的东方女子，她的每一根发丝、衣服毛线上的每一个交叉都得到精心的刻画。

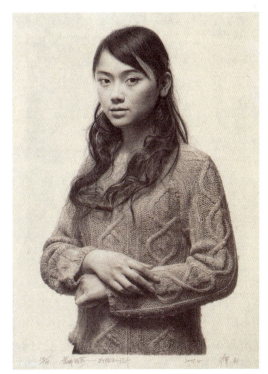

图4-99　冷军作品

2006年11月19日，中国艺术品网报道：在2006上海艺博会上，中国武汉画院展出一幅冷军的石版画作品——《蒙娜丽莎——关于微笑设计》，其笔下的物象"丁是丁，卯是卯"，纤毫毕现，精致入微，其视觉的"真实感"与照相相比毫不逊色，衣服的肌理质感刻画得栩栩如生，从而深深地吸引了人们的眼球。在他手下，画笔有灵魂，作品有风骨。冷军的作品可以让观赏者感受到一种惊心动魄的力量。

尼古拉·德米特里耶维奇·布洛欣生于1968年，是圣彼得堡列宾美术学院绘画系教授、俄罗斯艺术家联盟成员。布洛欣的作品经常在欧洲、中国、美国等国家和地区展览，这让他的名字闻名遐迩。如图4-100所示，布洛欣的作品线条曲转流畅精准，结构更是严谨，人物动作夸张飞扬且有节奏感，精神风貌体现得格外到位，形体极富立体感，可见作者功底厚重，匠心独运。

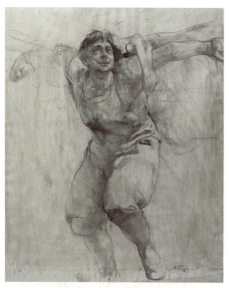

图4-100 布洛欣作品

活动之中。门采尔力求从多方面反映现实生活，画了很多工人及其他劳动者的形象，这在当时欧洲同时代的画家中实属罕见。

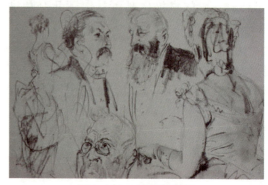

图4-101 门采尔作品

阿尔道夫·门采尔（1815—1905年）是世界著名的素描大师，是19世纪德国成就最大的画家，也是欧洲最著名的历史画家、风俗画家之一。门采尔的许多素描作品，都是在日常生活中随手画出来的，在晚会上、宫廷舞会中、议会桌旁、火车车厢里、旅馆中……只要有灵感，他就一定要把对象刹那间的形象画下来。图4-101所示是门采尔用一张破纸画的多个人物的速写，不难看出作者急于表现的心情，但仓促中线条变化婉转又不失精准，人物忽而细腻娴娜，忽而粗狂厚重，用笔娴熟，由此可见门采尔时常处在画速写的下意识

【思考与练习】

1. 选一幅名作，搜集资料，写一写自己的感想。
2. 列举古今中外优秀素描作品并进行比较，说一说有什么不同。
3. 从生活中去发现素描绘画题材并进行简单评价。

阅读书目

1. 陈洛加. 美术鉴赏［M］. 北京：北京大学出版社，2003.
2. 钱初熹. 美术鉴赏及其教学［M］. 北京：人民美术出版社，2017.

4.6 手机摄影实训

学习目标：了解手机的基本功能及手机摄影的基本技巧，掌握手机摄影实战的基本流程，为后期进行图片设计制作的学习做铺垫。

4.6.1 手机摄影功能简介

随着时代的快速发展，手机技术不断成熟完善，手机应用越来越广泛，手机摄影更是方便快捷，实现了部分相机的专业功能。由于手机机身轻薄、使用方便快捷、随意性强，并且拥有网络功能，所以人们可以利用手机随时记录下生活的精彩瞬间。

下面，以vivo手机拍摄功能为例说明手机摄影相关步骤。

选择"相机"应用（图4-102）→拍摄后进入图片处理界面（图4-103）→点击图片右上角，弹出功能菜单（图4-104）。

图4-102　步骤1　　　　图4-103　步骤2　　　　图4-104　步骤3

"详细信息"功能（图4-105）→"重命名"功能（图4-106）→重命名为"富尔雅"（图4-107）。

图4-105　步骤4　　　　图4-106　步骤5　　　　图4-107　步骤6

按图片左下角的"分享"键(图4-108)→弹出"分享"菜单(图4-109)→滑动"分享"菜单,查看功能(图4-110)。

图4-108　步骤7

图4-109　步骤8

图4-110　步骤9

按"图片编辑"功能键(图4-111)→选择左下角的"滤镜"功能(图4-112)→不同处理风格的图片(图4-113)。

图4-111　步骤10

图4-112　步骤11

图4-113　步骤12

这里的图片处理风格包括：人像、美食、胶片、时间、风格等，每种风格又包含不同的效果，如人像的嫩白、素白、写真等；美食的沁心、香浓、鲜甜等；胶片的清幽、电影、素描等；时间的现代、梦境、日出等；风格的日系、蓝调、复古等。

选择中间的"编辑"功能（图 4-114）→拉直、修剪、旋转、镜像（图 4-115）→应用"拉直"功能，拖动图片将其拉直（图 4-116）。

图4-114　步骤13

图4-115　步骤14

图4-116　步骤15

"修剪"功能（图 4-117）→"自由修剪"功能（图 4-118）→"旋转"功能（图 4-119）。

图4-117　步骤16

图4-118　步骤17

图4-119　步骤18

自由修剪功能可以根据自己的需要把图片裁剪成各个比例模式，这些比例模式是标准格式，可以按此标准同比放大或缩小，应用起来十分方便。应用旋转功能时，用手按住图片左右滑动到自己想要的角度即可。

"镜像"功能（图4-120）→"色彩"功能（图4-121）→"分享与保存"功能（图4-122）。

图4-120 步骤19

图4-121 步骤20

图4-122 步骤21

色彩功能包含图片的各种色彩处理功能，如自动调整、晕影、自然饱和度、对比度、饱和度、黑白过滤器、色调、曝光、阴影、锐度、曲线等，这些功能相当于一个调色盘，可在很短的时间内，使图片呈现出各种效果。图片处理完毕后，可运用分享或保存功能将图片存留下来。

手机携带方便、拍摄简单、易于操作，因此受到人们的青睐。但手机的摄像头由于受手机机身轻薄的限制，实现光学变焦的难度很大，远距离拍摄时要对所拍摄的照片做放大处理，成像的效果并不理想。因此，有些专业拍摄还需借助专业摄像机来完成。

【小思考：请运用手机摄影的功能拍摄并处理图片，说一说手机摄影的优点。】

4.6.2 手机摄影基本技巧

运用手机拍摄时，物品的摆放、构图，以及拍摄的视角都有一定的技巧。

下面以vivo手机拍摄的图片为例进行说明。

1. 物品的摆放

物品的摆放要错落有致，疏密且有次序，避免死板；注意选择合适的背景及道具，虚实对比层次分明。

2. 拍摄视角

拍摄的视角大致可分为平视、俯视、仰视、垂直角度、斜侧角度、微距等，如图4-123~图4-128所示。

图4-123 平视

图4-124 俯视

图4-125 仰视

图4-126 垂直角度

图4-127 斜侧角度

图4-128 微距

3. 摄影构图

摄影如绘画,照片的布局和结构安排就是摄影构图。结合之前学习的绘画构图技巧不难总结出摄影的构图方法,如横式构图、竖式构图、对称式构图、黄金分割式构图、对角线式构图等。

横式构图:给人以宁静、平稳和开阔的感觉,如图4-129、图4-130所示。

图4-129 棒棒糖

图4-130 山景

竖式构图：给人以高耸、秀朗、威严的感觉，又可显示挺拔和力量，如图4-131~图4-133所示。

图4-131　插花

图4-132　模特

图4-133　建筑

对称式构图：布局平衡、结构规矩，蕴含和谐、稳定的特点，如图4-134、图4-135所示。

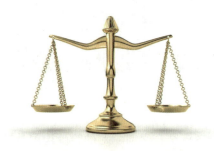
图4-134　天平秤

图4-135　冰激凌

黄金分割式构图：能够给画面带来美感，令人愉悦，同时避免把主体物放在正中央的位置，使画面显得生动、灵气，如图4-136、图4-137所示。

图4-136　人物

图4-137　树叶

对角线式构图：可以使画面产生活力，使物体产生动感，易突出造型与色彩，如图4-138、图4-139所示。

图4-138　建筑物　　　图4-139　海报

【小思考：不同的构图产生的感觉一样吗？为什么？】

4.6.3　手机摄影实战基本流程

实战拍摄前，要充分做好准备工作，以保证拍摄的顺利完成。下面以客户要求制作高长调与低长调的咖啡店海报为例讲解实战过程。

回顾高长调海报的特点：如9：8：1等，该调以高明度色作为基调，明暗反差大，感觉刺激、明快、积极、活泼、强烈。

回顾低长调海报的特点：如1：3：9等，该调以低明度色作为基调，深暗而对比强烈，感觉雄伟、深沉、有爆发力。

1. 前期工作的准备

首先要了解物体的外观、特性，确定拍摄风格，并制订拍摄方案，明确拍摄步骤。其次要准备辅助拍摄的器材，如照明设备、静物台、反光板、柔光箱、反射伞等。

2. 拍摄中的具体操作

拍摄时，要正确地表现物体的外观、特性，合理布光、合理构图，如实地展现物体的质感、颜色、细节。拍摄角度如图4-140~图4-147所示。

图4-140　角度1　　　图4-141　角度2

图4-142　角度3　　　图4-143　角度4

图4-144　角度5　　　图4-145　角度6

图4-146　角度7　　　图4-147　角度8

3. 拍摄后期处理

拍摄完毕后，将手机拍摄的图片传入电脑，然后借助图像处理软件对拍摄不足之处进行修改和完善。图片处理完成后，再依据客户的要求进行海报平面设计制作。

（1）高长调海报作品制作。以白色为海报背景，如图4-148所示。

图4-148　白色背景

用深褐色咖啡豆、浅褐色咖啡豆及黑色字体达到色彩高长调的对比效果，如图4-149所示。

ⓐ

ⓑ

ⓒ

图4-149　形成高长调

（2）低长调海报作品制作。以暗绿色为海报背景，如图4-150所示。

图4-150　暗绿色背景

用白色咖啡杯与浅色水雾、浅褐色咖啡豆形成低长调对比效果，如图4-151所示。

ⓐ

ⓑ

ⓒ

图4-151　形成低长调

（3）照片交付使用，最后向客户提供海报成品。

①高长调海报成品，如图4-152所示。

图4-152　高长调海报成品

②低长调海报成品，如图4-153所示。

图4-153　低长调海报成品

【思考与练习】

1．参考不同的构图技巧拍摄图片作品。

2．按照拍摄实战流程完成一幅海报设计成品。

阅读书目

1．谢新华．网店商品拍摄与图片处理［M］．北京：人民邮电出版社，2015．

2．靳妍．海报设计［M］．广州：暨南大学出版社，2015．

第 5 章

色彩构成

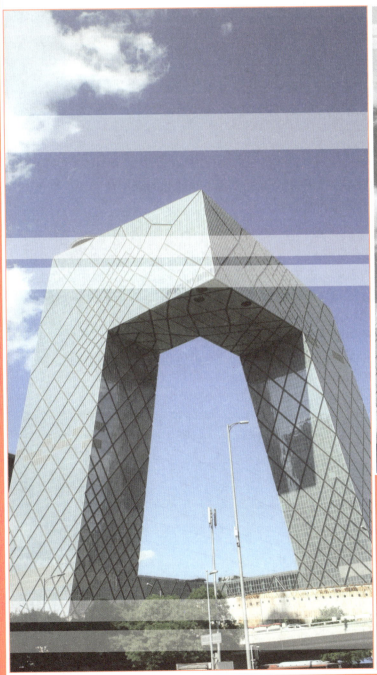
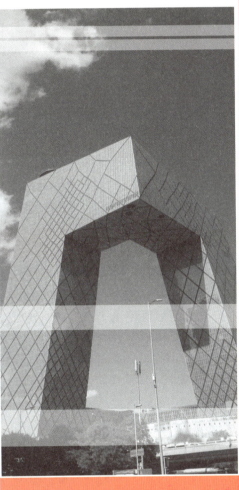

- 色彩基础知识
- 色彩的心理与情感
- 色彩的搭配技巧
- 色彩在计算机中的表现模式
- 海报设计实训

> **导语**
>
> 因为有了色彩，世界才会精彩纷呈；因为有了色彩感觉，人类才能准确、完整地接受这精彩纷呈的世界。人们生活在色彩世界中，没有了色彩，世界是无法想象的。人类的生活与色彩有着密切的联系，色彩给人类的心理带来了满足感和刺激感，这种感觉不断影响着人类的生活。色彩已经完全融入人类的生活中，人类的生活无处不存在色彩，色彩已经成为现代生活的一个重要特征。色彩在设计诸多要素中具有举足轻重的地位，一件设计作品的成败，在很大程度上取决于色彩运用得是否合理。美的色彩具有美化和装饰性效果，能够充分体现出设计作品的灵魂。
>
> **教学目标**
>
> 1. 了解色彩是怎样形成的，并了解色彩的基本属性，掌握色彩搭配的基本规律。
> 2. 了解色彩的心理与情感，掌握色彩的搭配技巧，为今后能够从事设计行业奠定基础。

5.1 色彩基础知识

学习目标：了解色彩的来源、种类、三要素以及光源色与环境色对色彩的影响，对色彩有一个初步的认识，为进一步学习本课程奠定基础。

5.1.1 色彩的来源

"色彩"这个词带给人们无限的想象。人们生活在光和色的五彩缤纷的世界中。在生活中，人们既能看见色彩，也能感受到光的存在，而在没有光的环境中，人们感受不到色彩，因此，光和色彩是共存的。要研究色彩，就必须先研究色彩与光的关系。

1666年，伟大的物理学家牛顿利用三棱镜将太阳分解成红、橙、黄、绿、青、蓝、紫七色光谱后，人们才对光有了一个科学的认识。实验发现，这七种色光不能再单独分解，叫作单色光（图5-1），但它们重新混合后又还原成白光。

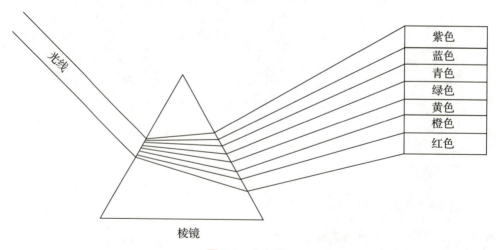

图5-1 七色光

"光"是一种以电磁波形式存在的辐射能,在电磁波内,波长为380~780 nm时,人们才能看到物体和色彩,这段波长的电磁波叫作可见光。光谱最初被认为由红、橙、黄、绿、青、蓝、紫七种色光组成,后来由于始终未能测定青色光确切的波长界限差值,有人提出可见光谱应由红、橙、黄、绿、蓝、紫六种色光组成。可见光谱的颜色和波长,见表5-1。

表5-1　可见光谱的颜色和波长

颜色	波长范围 /nm
红	700~630
橙	630~590
黄	590~560
绿	560~490
蓝	490~450
紫	450~400

在物理学中,含红、橙、黄、绿、蓝、紫六种色光的光线称为全色光;含两种以上色光的光线称为复色光;含一种色光的光线称为单色光。光谱中最明显的色相是红、橙、黄、绿、蓝、紫六种色光,如图5-2所示。色光中,红、绿、蓝是最基本的原色光,由原色光混合成的品红、黄、青是间色光,三种色光等量组合可以得到白色光,如图5-3所示。

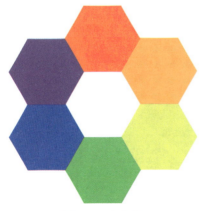

图5-2　六色光

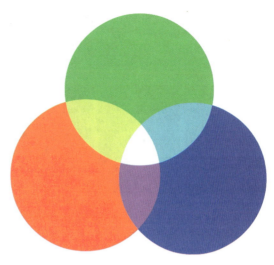

图5-3　三种色光等量组合

5.1.2　色彩的种类

在这美丽的色彩世界里,人们每天醒来所看到的色彩是无法用语言来表达的。丰富多彩的世界带给人们无限的遐想,同时也赋予大自然无限的生命力和活力,让整个世界充满生机。然而,这五彩缤纷的世界却是由两大色系,即无彩色系和有彩色系组成的。

1. 无彩色系

无彩色系,又称黑白色系,是指黑色、白色以及由黑白两色混合而成的各种深浅不同的灰色系列。黑白色系不在可见光谱之中,因此不能称为色彩,但是从生理学、心理学上说,它又具有完整的色彩特性,应该包括在色彩体系中。无彩色系里没有色相与纯度,即其色相、纯度都等于零,只有明度上的变化。无彩色系中的黑色和白色,由于只有明度差别而没有色度差别,又称为极色。在无彩色系中,最高明度是白色,最低明度是黑色,在黑白之间还存在一系列灰色。靠近白色的灰色称为明灰色,靠近黑色的灰色称为暗灰色(图5-4)。

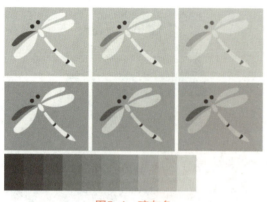

图5-4 暗灰色

如图5-5所示,作者利用无彩色系色块绘制出一匹栩栩如生的马。在这张图中,除了无彩色系中的黑色和白色,还有黑白两色相混的各种深浅不同的灰色系列,通过无彩色系明度的变化来组合成有体积感的马。

图5-5 马

图5-6所示是一幅"双十一"预售海报。该海报利用无彩色系黑、白、灰通过明度上的变化来表现整个画面,使画面看上去丰富、沉稳。由此可见,在色彩中,不仅只有有彩色系能够做出丰富多彩的画面,无彩色系利用得当,也可以达到丰富画面的效果。

图5-6 "双十一"预售海报

2. 有彩色系

有彩色系包括了可见光谱中的全部色彩。它以红、橙、黄、绿、青、蓝、紫为基本色,通过这几种基本色之间不同量的混合可形成众多种类的色彩,这类色彩被称为有彩色系,如图5-7、图5-8所示。

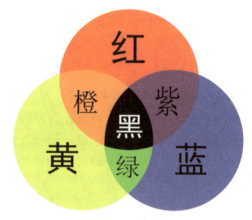

图5-7 原色

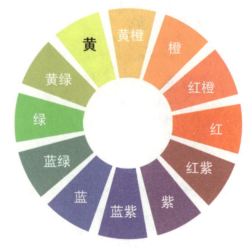

图5-8 有彩色系

【小思考：色光三原色与色彩三原色的区别是什么？】

5.1.3 色彩三要素

任何一种色彩都同时具有色相、明度、纯度三种基本属性，这三种基本属性在色彩学中称为色彩的三要素。三属性是一体共存的关系，其中任何一个要素的改变都将引起原色彩其他要素的变化。

1. 色相

色相是指色彩的不同相貌，是色彩之间相互区别的名称。色彩的相貌包括红、橙、黄、绿、青、蓝、紫等，将这些单色按光谱顺序环形排列，便形成了色相环。色相环可分为六色色相环、十二色色相环和二十四色色相环，如图5-9所示。

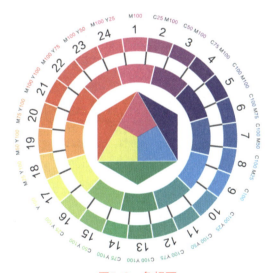

图5-9 色相环

2. 明度

明度也称光度、深浅度，是指色彩的明暗程度。每一种色彩都有各自不同的明度。图5-10所示为蜻蜓明度对比图，通过红色加白升高红色的明度来完成蜻蜓作品的绘制。图5-11则是综合运用了色彩明度对比的绘画方法，设计并手绘制作完成的荷花图案作品。

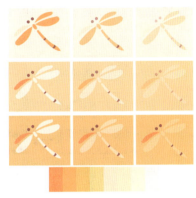

图5-10 明度

图5-11 荷花（李盈盈）

3. 纯度

纯度又称彩度、饱和度，是指色彩的鲜艳程度。色彩的纯度越高，色相越明确，反之，则越模糊。无彩色的黑、白、灰纯度为0。各色相的明度、纯度数值见表5-2。

表5-2 各色相的明度、纯度数值

色相	明度	纯度
红色	4	14
黄橙	6	12
黄色	8	12
黄绿	7	10
绿色	5	8
青绿	5	6
青色	4	8
青紫	3	12
紫色	4	12
紫红	4	12

色彩的三要素可用一个简单的示意图（图5-12）来表示。

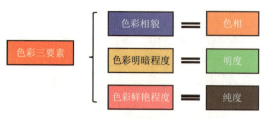

图5-12　色彩三要素

【知识拓展】

由色彩三要素可延伸出一个更深的概念——色调。那么，色调是什么呢？

色调是指一幅画中画面色彩的整体倾向，是整体的色彩效果，它是通过色彩的明度、色相、纯度间的变化关系形成的。色调是创作者在创作过程中，将对象的色彩从色相、明度、纯度及面积大小分布等几个方面，进行组织、加工、调整后形成的，其中某种因素起主导作用，就可以称为某种色调。例如，从色彩的色相上来分，有红色调、黄色调、蓝色调等；从色彩的明度上来分，有明色调（高调）、暗色调（低调）、灰色调（中调）等；从色彩的纯度上来分，有纯色加白或加黑的清色调、纯色加黑的浊色调等；从色彩的特性上来分，有暖色调（图5-13）、冷色调（图5-14）、中性色调等。

图5-13　"除夕"海报　　图5-14　冷饮海报

【小思考1：根据所学色彩知识，对图5-13、图5-14两张海报设计进行色彩分析，主要从色调方面进行分析。】

【小思考2：根据所学色彩知识，对图5-15所示的五彩缤纷的"马头"海报设计进行分析。（"马头"都用到了哪些颜色？它们有什么不同？其中你喜欢哪几种颜色？）】

图5-15　"马头"海报

5.1.4　固有色、光源色与环境色

人们在进行绘画创作过程中，经常会遇到一些问题，那就是人们在绘制的物体上会看到一些本不属于所要绘制物体的颜色，那么，这些现象是怎样产生的呢？这些现象的产生，与以下三个概念有着密不可分的关系。

1. 固有色、光源色与环境色的概念

（1）固有色：指物体在正常日光照射下所呈现出的固有色彩，如红花、绿叶、五星红旗、白色汽车等。

（2）光源色：指照射物体的光线所携带的颜色。光源一般分为两种：一种是自然光源；另一种则是人造光源。

（3）环境色：指影响物体色彩的周围环境色彩。环境色一般出现在物体的反光边缘位置。

2. 固有色、光源色与环境色三者的关系

从色彩的光学原理来看，物体并不存在固定不变的固有颜色，物体的固有色实际上受光源色、环境色的影响而变化。物体在不同的光源、环境条件下所呈现出的色彩，在色彩学上叫作"条件色"。物体的固有色、光源色与环境色的相互关系，对物体的色彩关系的形成和变化十分重要。在物体的不同部位，三者的相互关系也不相同。在绘画过程中，要根据实际情况来处理画面的颜色。但是，人们在绘画过程中，既不能受固有色概念的束缚，又不能完全忽视固有色。

例如，如图5-16所示，在一块蓝布上放一个白瓷盘，白瓷杯靠近蓝布的一边，便会接受蓝布的反光而带蓝灰色倾向。如果把蓝布换成其他颜色的布，白瓷盘就会带上其他颜色的颜色倾向。但是，这个画面中要绘制的主体物是白瓷盘，因此，在处理光源色与环境色的同时，不能忽略白瓷盘的固有色。

图5-16 白瓷盘

3. 固有色、光源色与环境色在物体上所表现的位置

根据色彩知识分析，固体色一般是在物体的半受光部，受光源色、环境色的影响都比较小，相对来说固有色便比较明显。具体示例如图5-17所示。

图5-17 "三色"在物体上表现的位置

物体的受光部，受光源色的影响显著，其色彩倾向是固有色与光源色的综合，其中的高光几乎是光源色。

物体的背光部，受环境色的影响较显著，其色彩倾向是固有色与环境色的综合。背光部中的反光处，受环境色的影响更加明显，如图5-18、图5-19所示。

图5-18 背光部（一）

图5-19 背光部（二）

【小思考：根据所学色彩知识，对图5-18、图5-19两幅图进行分析，找到图5-18中橘黄色椒的固有色、光源色、环境色的位置，找到图5-19中主体物陶罐的固有色、光源色、环境色的位置。】

【思考与练习】

1. 在色彩学习过程中为什么离不开光？
2. 简述色彩三要素在设计中的作用。
3. 根据所学色彩知识，利用水粉颜料分别绘制一幅无彩色系明度对比和一幅有彩色系明度对比练习作品。
4. 利用水粉颜料绘制色彩三原色色相环和十二色色相环。
5. 利用设计软件在电脑上绘制六色色相环和十二色色相环。
6. 根据所学色彩知识，利用色彩颜料自己动手设计一幅作品。

5.2 色彩的心理与情感

学习目标：通过本节的学习，了解色彩给人带来的不同的心理表征，并引导学生在设计作品中大胆创新，扩展和强化学生的创意理念，为学生今后能够设计出更好的作品奠定基础。

5.2.1 色彩的进、退感与大、小感

在看一幅画时，这幅画上的所有颜色和所绘制的物体都被归纳到这一幅作品上去，但是人们看到这幅画时，画上的色彩会带给人们不一样的感觉，有的色彩会给人们进退感，有的色彩则会给人们大小感，正是这种给人以不同感觉的画面形成了一幅真实的三维画面。那么，这种感觉是怎样形成的呢？

1. 色彩的进、退感

图5-20、图5-21所示分别为乌云下的马路和日落下的马路。同样都是在马路上拍的图片，但是由于天气情况不一样，拍出来的色彩给人的感觉就有很大的差异，由此可以总结出色彩的进、退感。色彩的进、退感实际上是一种视错觉现象，一般，暖色、纯色、明亮色、强烈对比色、大面积色、集中色等给人以前进的感觉，相反，冷色、浊色、低明度色、弱对比色、小面积色、分散色等给人以后退的感觉。

图5-20 马路（一）

图5-21 马路（二）

2. 色彩的大、小感

由于色彩有前后的感觉，所以暖色、高明度色等有扩大、膨胀感，冷色、低明度色等有显小、收缩感，如图5-22所示。

图5-22 色彩的大、小感

5.2.2 色彩的轻、重感与软、硬感

图5-23所示为96色色相环。在这个色相环中可以看到，颜色是由中间向外慢慢加深的，明度越高给人感觉颜色越轻，反之，则颜色越重。由此可以总结出，色彩的轻、重感主要由两个因素决定，主要因素为明度，次要因素为纯度。明度高的色彩感觉轻，明度低的色彩感觉重。在同明度、同色相条件下，纯度高的感觉轻，纯度低的感觉重。在所有色彩中，白色给人的感觉最轻，黑色给人的感觉最重。

第 5 章　色彩构成

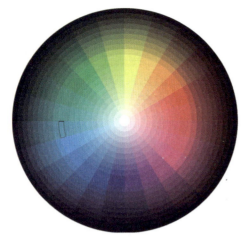

图5-23　96色色相环

根据图 5-23 所示色相环可以看出，色彩的软、硬感是指，凡是感觉"轻"的色彩给人以软而膨胀的感觉；凡是感觉"重"的色彩给人以硬而收缩的感觉。

【小思考：根据所学知识，对图 5-24 进行分析。(图中哪些颜色使人感觉轻？哪些颜色使人感觉重？哪些颜色给人软、硬感？)】

图5-24　色彩肌理图

5.2.3　色彩的兴奋感与沉静感

图 5-25 所示色彩给人的感觉是不一样的，有的色彩给人以兴奋感，有的色彩则给人以沉静感。经过观察和分析总结出，色彩的兴奋、沉静感与色相、明度、纯度都有关，其中，纯度的影响最大。在色相方面，红、橙色具有兴奋感，蓝、青色具有沉静感；在明度方面，明度高的色彩具有兴奋感，明度低的色彩具有沉静感；在纯度方面，纯度高的色彩具有兴奋感，纯度低的色彩具有沉静感。另外，强对比色调具有兴奋感，弱对比色调具有沉静感；色相种类多显得活泼、热闹，少则令人有寂寞感。

图5-25　色彩的兴奋、沉静感

5.2.4　色彩的冷暖感

色彩中，有的色彩给人以冷感，有的色彩则给人以暖感。其实，色彩本身并无冷暖之分，是人们看到色彩后产生了冷暖的心理感觉。如图 5-26、图 5-27 所示，同样都是以中国梦为主题的两幅作品，第一幅是以红、橙为色调的作品，看上去给人以暖的感觉；第二幅则是以白、蓝为色调的作品，看上去给人以平静偏冷的感觉。

图5-26　作品（一）　　图5-27　作品（二）

通过两幅作品的对比可以总结出，暖色，如红、橙、红紫、红橙等颜色会让人们联想到火焰、太阳等事物，从而产生温暖、热烈、危险等感觉。

冷色，如蓝、青、蓝绿、白等颜色容易让人联想到海洋、天空、冰块、雪地等事物，从而产生寒冷、平静等感觉。

5.2.5 色彩的心理情感

色彩能够表达出人的心理情感，有的色彩给人以热烈、温暖的感觉，有的色彩则给人以严肃、庄严、悲伤的感觉。这些不同的感觉都是由人的心理情感产生的。

1. 红色

红色富有刺激性，给人以热情、活泼、引人注目、热闹、艳丽、幸福、吉祥、热情、公正、喜气洋洋、希望等感觉，如图5-28所示。

图5-28 红色画面

2. 橙色

橙色是由红色和黄色混合而成的，橙色色彩明度高于红色，也是一种激奋的色彩，具有富丽、辉煌、炽热、轻快、热烈、温馨、时尚的感觉，如图5-29所示。

图5-29 橙色画面

3. 黄色

黄色在有彩色系中是最亮的色彩，具有快乐、活泼、希望、光明、辉煌、灿烂、神秘等感觉，但如果黄色的纯度降低，则会失去原来的光泽，给人以多疑、不信任的感觉。同暗色调相比，黄色是一种辉煌、欢快的色调，常给人一种欣喜的色彩感觉，如图5-30所示。

图5-30 黄色画面

4. 蓝色

看到蓝色，人们会想到蔚蓝的天空、广阔的海洋，因此，蓝色给人一种广阔、深不可测的感觉，表现出沉静、冷静、理智、博爱、广阔等特性，如图5-31所示。同时，蓝色也带有一种消极的感觉，还带有收缩、内在的色彩感觉。蓝色和白色混合，能体现柔顺、淡雅、浪漫的气氛，给人以平静、理智的感觉。另外，蓝色还带有庄严、沉痛的感觉。例如，公安局的门头为蓝底白字，给人一种严肃不可触碰的感觉。

图5-31 蓝色画面

5. 紫色

紫色是由温暖的红色和冷静的蓝色混合而成的，给人以优雅、高贵、神秘、深沉、成熟、浪漫等感觉，如图 5-32 所示。在中国古代，紫色象征尊贵，如北京故宫又称"紫禁城"，有"紫气东来"之意。在西方国家，紫色是贵族和有钱人才能使用的颜色，代表着尊贵。

图5-32　紫色画面

6. 绿色

绿色是由蓝色和黄色混合而成的，介于冷暖色之间。绿色给人以青春、和平、新鲜、优美、抒情等感觉，和金黄、淡白搭配可产生优雅、舒适的气氛。但是，在明度比较低的情况下，绿色也会给人带来晦暗、阴森、沉重、悲伤等感觉。绿色常用于绿色环保海报设计，如图 5-33 所示。

图5-33　绿色画面

图 5-34、图 5-35 所示都是绿色野外森林，但是带给人的感觉却是截然不同的。第一张图给人一种阴森、恐怖、晦暗的感觉，让人想要赶快逃离此地；第二张图则给人一种抒情、心情舒畅、开阔的感觉，让人不由得想在这里躺下来休息一下或者是野餐。

图5-34　森林（一）

图5-35　森林（二）

7. 白色

白色是无彩色系中的颜色，包含了光谱中所有光的颜色。白色的明度最高，没有任何色相。可以将光谱中三原色的色光——蓝色、红色和绿色，按一定比例混合得到白光。白色具有洁白、明快、纯真、清洁的感觉，如图 5-36、图 5-37 所示。在美国，白色是一种权利的象征。但是，白色又会给人带来恐惧和悲哀的感觉，这是因为白色还多用在葬礼上。

图5-36　白色室内装饰

图5-37 医生

8. 黑色

黑色是无彩色系中的颜色，和白色正相反。黑色是基本上没有任何可见光进入视觉范围，白色是所有可见光光谱内的光都同时进入视觉范围内。黑色在不同时候给人不同的感觉，有时，黑色给人以沉默、虚空、恐惧、悲哀、神秘、黑暗等感觉，有时给人以庄严、肃穆等感觉。例如，有时，人们会发现穿黑衣服的人比穿其他颜色衣服的人显得更强壮、更具有攻击性；黑色的店面设计，让人感觉很神秘。

9. 灰色

灰色是无彩色系中的颜色，即没有色相和纯度，灰色是介于黑和白之间的一系列颜色，大致可以分为深灰色和浅灰色。灰色穿插于黑白两色之间，给人的诚恳、沉稳、认真、高雅的感觉。

【思考与练习】

1. 利用所学色彩知识，用水粉颜料绘制一张冷暖对比的水粉作品。

2. 利用所学色彩知识，在电脑上设计一张绿色出行海报。

3. 根据所学色彩知识，在电脑上设计一张中国梦海报。

4. 根据自己的心情，如欢快的、喜悦的、优美的、黑暗的、悲伤的等心理感受来拟定主题，利用水粉颜料绘制两张色彩情感表现的作品。

5. 根据所学色彩知识，在网上分别找一张暖色调和一张冷色调的海报。

5.3 色彩的搭配技巧

学习目标：利用所学色彩知识，找到色彩搭配的技巧，并熟练掌握这些技巧，为今后设计出色彩搭配和谐美观的作品奠定基础。

5.3.1 分析项目的特点

当拿到一个项目时，先要对其进行详细的分析，而不是盲目地去设计制作。分析项目的气质、特点及所要表达的情感，确定项目的类型，找到这一类型所具有的特点。主题的分析工作十分重要，主题分析得越详细，最后成品的效果越好。

以图5-38所示海报为例进行具体分析。分析主题，根据主题确定这张海报的冷暖、色相、色调等。例如，这张海报是为中国的春节设计的一张宣传海报。春节是中国节日里比较喜庆的一个节日，因此要表达的是一种喜庆、温暖的感觉。在色彩中，暖色有红色、橙色等，红色代表热闹、喜庆、吉祥、热情、希望等，橙色代表富丽、辉煌、炽热、轻快、热烈、温馨、时尚等。由于春节是一个比较喜庆的节日，所以这张海报的主色调以红橙为主，整张海报给人一种喜庆、热烈、吉祥、温暖的感觉。

图5-38 海报

5.3.2 确定色彩的冷暖

分析完主题,就需根据主题确定色彩的冷暖。暖色有红紫、红、橘、橘黄、黄等;冷色有蓝绿、蓝青、蓝、蓝紫等;中性色有紫、绿、黑、白、灰等。

【小思考:根据所学知识,对图5-39、图5-40两张海报进行色彩分析。(图5-39、5-40哪个图运用的是冷色调,哪个图运用的是暖色调?分别写出两张图运用冷暖色调的原因。)】

图5-39 冷饮海报　　图5-40 蛋糕

5.3.3 确定主色的色相

为什么要确定主色的色相呢?例如,如果冷、暖是一部电影的类型,那么色相就是这部电影的主角。如前所述,色相是指色彩的不同相貌,不同的色相会传递出不同的气质,又如,前面所学的红色给人的感觉是喜庆、艳丽、幸福、吉祥、热情等;蓝色给人的感觉是冷静、理智、博爱等,因此,不同的色相会传递出不同的感觉。色相的确定对一张图的设计具有很重要的作用,把握好主色的色相,可以使设计图更加完整而不凌乱,如图5-41所示。

图5-41 海报

【小思考:根据所学色彩知识,对图5-41进行色彩分析。这张以春天为主题的海报的主色色相是什么?说一说主色色相带给人的色彩感觉。】

5.3.4 确定主色的色调

色调不是指颜色的性质,而是对一幅绘画作品的整体颜色的概括评价。色调是指一幅作品色彩外观的基本倾向。在明度、纯度(饱和度)、色相这三个要素中,哪种要素起主导作用,就称为哪种色调。一幅绘画作品虽然用了多种颜色,但总体有一种倾向,如偏蓝或偏红,偏暖或偏冷等。这种颜色上的倾向就是一幅绘画作品的色调。

通常，可以从色相、明度、冷暖、纯度四个方面来定义一幅作品的色调。

1. 纯色调

不加入任何黑色或白色的颜色，CMY颜色值为100%~80%，即高纯度颜色，色彩饱和度很高，看上去很鲜艳。

纯色调的正面气质特征：活力、热情、健康、刺激、奔放、直接；负面心理气质：俗气、廉价。

2. 明色调

加入少量白色形成的色调，降低了色彩的纯度，CMY颜色值为80%~30%。

明色调的正面气质特征：明快、清爽、年轻、舒适、阳光、纯真、清澈；负面心理气质：软弱、廉价、庸俗等。

3. 淡色调

在明色调基础上继续加入白色形成的十分淡雅的颜色，CMY颜色值在30%以下。

淡色调的正面气质特征：纤细、高端、高雅、天真、柔软、童话等；负面心理气质：软弱、幼稚等。

4. 灰色调

纯色加入少许的黑色形成的色调，CMY颜色值为80%~50%+K20%~50%。

灰色调的正面气质特征：高雅、品质、文艺、稳重、成熟、朴素、田园等；负面心理气质：没生机、没活力、沉闷等。

5. 暗色调

在灰色调基础上多加黑色形成的色调，CMY颜色值为80%~50%+K50%~80%，K值最高不能超出80%。

暗色调的正面气质特征：力量感、厚重、王者、深沉、历史等；负面心理气质：压抑、阴暗、危险等。

6. 黑色调

颜色值为K80%~100%。

黑色调的正面气质特征：神秘、品质、高级、价值、幻想等；负面心理气质：压抑、阴暗、危险、恐怖等。

7. 白色调

白色调的正面气质特征：干净、简洁、素雅等；负面心理气质；无趣、无个性。

【小思考：根据所学色彩知识，对图5-42~图5-45进行色彩分析。（图片主色色调分别是什么颜色？）】

图5-42 海报（一）

图5-43 海报（二）

图5-44 海报（三）

图5-45 海报（四）

5.3.5 色彩的出现形式

在设计过程中，色彩是以不同形式出现的，下面将介绍色彩在设计过程中的出现形式。

1. 色彩以文字的形式出现

在平面设计中，文字是不可缺少的一部分，并且，文字也带有颜色，文字颜色的搭配与整个设计不可分离，因此，文字颜色的运用至关重要。在设计中，文字颜色的用色要与整个设计的色调协调一致，给人一种舒服的感觉，如图5-46所示。

图5-46 文字色调

2. 色彩以背景或形状图形的形式出现

在设计中，所用背景颜色或所用图形颜色，都要与设计的整体色调协调一致，如图5-47所示。

图5-47 色调协调一致

3. 色彩以物体的形式出现

色彩以物体的形式出现，在平面设计中比较常见，尤其是在宣传类、促销类海报中。物体的颜色也要与整体设计色调相一致，这样做出来的设计图才能达到要求，如图5-48所示。

图5-48 实物图

5.3.6 常用色彩搭配方法

1. 基色与互补色、对比色搭配

基色：是指通过其他颜色的混合无法得到的"基本色"。由于人的肉眼有感知红、绿、蓝三种不同颜色的锥体细胞，所以，色彩空间通常可以由三种基本色来表达，这三种颜色被称为"三原色"或"三基色"。

互补色：在色相环中，每一个颜色对面（180°对角）的颜色，称为互补色。把互补色放在一起，会给人强烈的排斥感。例如，红与绿、蓝与橙、黄与紫互为互补色。

互补色搭配：由于互补色具有强烈的分离性，因此在色彩绘画中，在适当的位

置恰当地运用互补色,不仅能加强色彩的对比,拉开距离感,而且能表现出特殊的视觉对比与平衡效果。互补色并列时,会引起强烈对比的色觉,会让人感到红的更红、绿的更绿。

对比色对比:指24色色相环上间隔120°左右的色彩对比,如图5-49所示。

对比色搭配:视觉效果饱满华丽,让人感觉欢乐活跃、兴奋激动。

图5-50　图案（李盈盈）

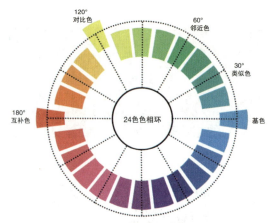

图5-49　24色色相环

不同的红绿相配会带给人不同的视觉感受。例如,一个人上身穿一件红上衣,下身穿一条绿裤子,会让人觉得这个人穿得很难看。但是,红花配绿叶就会让人觉得很漂亮。可见,对比色的搭配不一定不恰当,要做到对比色的搭配合理,需要用到以下方法。

（1）降低双方的色调。

（2）提高双方的色调。

（3）副色的面积变小（与"万绿丛中一点红"同理）。

（4）在两种颜色的中间加白色或黑色分割。

（5）画面背景加入更多的白色或者黑色。

互补色、对比色常常应用在装饰性的图案设计、宣传类、促销类海报当中,这是因为利用其强烈的对比效果可进一步突显装饰性和宣传性,如图5-50、图5-51所示。

图5-51　海报

【小思考:根据所学色彩知识,分析互补色与对比色的区别。】

2. 基色与类似色、邻近色搭配

类似色:在色相环上,30°角内相邻接的色统称为类似色。例如,红－红橙－橙、黄－黄绿－绿、青－青紫－紫等均为类似色。由于类似色色相对比不强,给人以平静、调和的感觉,所以其在配色中较常应用。

邻近色:在24色色相环上任选一色,与此色相距60°,或者彼此相隔四五个数位的颜色,称为邻近色。例如,绿色和蓝色、红色和黄色互为邻近色。

邻近色之间往往是"你中有我，我中有你"的关系。例如，朱红与橘黄，朱红以红为主，里面有少许黄色；橘黄以黄为主，里面有少许红色，虽然它们在色相上有很大差别，但在视觉上却比较接近如图5-52所示。

图5-52 "新年快乐"海报

类似色、邻近色是最容易的搭配方法，其所表现出来的和谐、稳重、传统、刺激感弱的气质，使其在设计过程中应用十分广泛。

3. 基色的360°搭配

基色的360°搭配所表现出的气质特征为热闹、自由，如图5-53、图5-54所示。

图5-53 海报（一）

图5-54 海报（二）

搭配方法如下。

（1）确定画面中有一个大面积的主色彩，其他颜色按照基色与互补色、对比色的搭配方法搭配。

（2）画面中有一个大致的冷暖方向，其他的颜色按照冷暖方向搭配。

4. 黑白灰搭配

黑白灰搭配是最常用，也是最容易被忽视的一种配色方案。通常情况下，以白色为背景会显得画面干净简洁，在其上加上文字时对比也十分强烈。而以白色或者灰色为背景，则会显得画面的格调很高。另外，灰色的应用，可以让画面呈现许多奇特的效果（如立体、变形等），并且，合理的颜色应用会让整个画面丰富活泼起来，如图5-55所示。

图5-55 "酒"海报

5. 渐变色搭配

渐变色搭配是指让一种颜色自然地过渡到另外一种颜色或者其他多种颜色。通过这种配色方案，画面会显得和谐优美，且十分自然。邻近色之间的渐变使画面呈现微妙的差异，不至于单调；且对比色之

间的过渡使画面更加多彩，而不至于变化突兀，如图5-56、图5-57所示。

图5-56　广告海报

图5-57　背景图

【思考与练习】

1. 根据所学色彩知识总结，要设计出一张成功的海报，应该怎样搭配色彩。

2. 利用所学色彩知识，用彩色铅笔设计一张关于节约能源类的手绘海报。

3. 根据所学色彩知识，在网上找四张不同色调的海报设计（种类不限，写出色彩搭配的设计说明）。

4. 根据所学色彩知识，利用水粉颜料在水粉纸上绘制一张A3大小的对比色水粉作品，要求颜色搭配合理。

5.4　色彩在计算机中的表现模式

学习目标：掌握计算机不同色彩模式，了解计算机中所表现出来的不同色彩效果，为后面学习在计算机上做各类设计奠定基础（如海报设计、平面广告设计、服装设计等）。

在计算机上设计作图之前，先要确定设计图的颜色模式。计算机中有很多的颜色模式，其中，有些是人们常用的有些则应用不频繁。下面介绍计算机中的颜色模式。

5.4.1　计算机常用色彩模式

1. RGB色彩模式

RGB色彩模式是最基础的色彩模式，也被称为计算机屏幕色彩模式。在计算机屏幕上显示的图像，一定是以RGB模式显示的。这是因为计算机显示器的物理结构就是遵循RGB色彩模式的。RGB分别代表红色（Red）、绿色（Green）、蓝色（Blue），如图5-58所示。

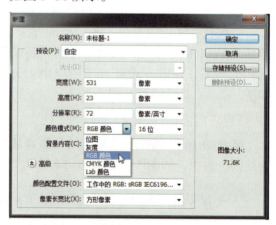

图5-58　RGB

2. CMYK色彩模式

CMYK色彩模式也称为印刷色彩模式，顾名思义，就是用以印刷的色彩模式。例如，书刊、杂志、报纸、宣传画等，都是印刷出来的。CMY是三种印刷油墨名称的首字母，青色Cyan、洋红色Magenta、黄色

Yellow，K 则是取黑色 Black 的最后一个字母，从而避免了与蓝色（Blue）的混淆。从通道上来说，RGB 和 Lab 图像有三个通道，而 CMYK 图像有四个通道，比 RGB 和 Lab 色彩模式多一个通道，如图 5-59 所示。

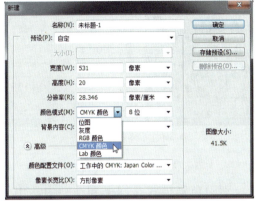

图5-59　CMYK色彩模式及通路

3. Lab 色彩模式

Lab 色彩模式（图 5-60）由 L.a.b 三个通道组成。其中，L 通道表示亮度，控制图片的亮度和对比度；a 通道包括的颜色从深绿（低亮度值）到灰色（中亮度值）再到亮分红色（高亮度值）。b 通道包括的颜色从亮蓝色（低亮度值）到灰色再到焦黄色（高亮度值）。

Lab 色彩模式的好处在于，它弥补了 RGB 和 CMYK 两种色彩模式的不足。RGB 模式在蓝色与绿色之间的过渡色太多，绿色与红色之间的过渡色又太少。CMYK 模式则在编辑处理图片的过程中损失的色彩过多。Lab 色彩模式在这些方面都有所补偿。一方面，Lab 色彩模式与 RGB 色彩模式相似，色彩的混合将产生更亮的色彩，只有亮度通道的数值才影响色彩的明暗变化。可以将 Lab 颜色模式看作两个通道的 RGB 色彩模式加一个亮度通道的模式。另一方面，Lab 色彩模式与设备无关，可用以编辑处理任何一个图片（包括灰度图片），并且其处理速度与 RGB 色彩模式同样快，比 CMYK 色彩模式则快好几倍。另外，Lab 色彩模式可以保证在进行色彩模式转换时，CMYK 范围内的色彩没有损失。在将 RGB 色彩模式的图片转换成 CMYK 色彩模式时，Lab 色彩模式可以作为中间步骤：先将 RGB 色彩模式转换成 Lab 色彩模式，再转换成 CMYK 色彩模式，这样就可以避免在转换过程中色彩的损失。在非彩色报纸的排版过程中，经常会应用 Lab 色彩模式将图片转换成灰度图。

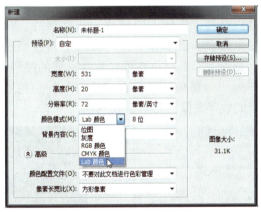

图5-60　Lab色彩模式

4. HSB 色彩模式

HSB 是 PS 中的一种色彩模式，它把颜色分为色相、饱和度、明度三个因素，分别以 H（Hues）表示色相，S（Saturation）表示饱和度，B（Brightness）表示亮度，它将人们对颜色的"深浅"概念扩展为饱和度（S）和明度（B），饱和度高，色彩就艳丽，饱和度低，色彩就变灰；明度也称为亮度，亮度高的色彩明亮，亮度低的色彩

暗淡，亮度最高的颜色是纯白色，最低的则是纯黑色，如图5-61所示。

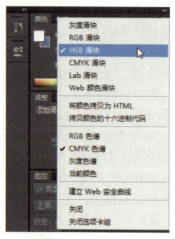

图5-61　HSB色彩模式

5. 灰度色彩模式

灰度色彩模式是 Photoshop 处理图像的过程中广泛运用的一种模式。所谓灰度色，是指纯白、纯黑以及两者中的一系列从黑到白的过渡色。人们平常所说的黑白照片、黑白电视，实际上应该称为灰度照片、灰度电视。灰度图像中，只有灰度颜色而没有彩色，即不存在红色、黄色这样的颜色。Photoshop 将灰度图像看成只有一种颜色通道的数字图像，如图5-62所示。

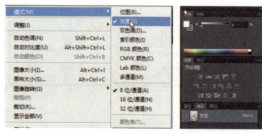

图5-62　灰度色彩模式

5.4.2　计算机其他色彩模式

1. 位图色彩模式

位图色彩模式，即黑白模式，由于位图模式只用黑白色表示图像的像素，所以在将图像转换为位图模式时会丢失大量细节。在转换过程中，只有灰度色彩模式可以直接转换为位图色彩模式，因此，一般的彩色图像需要先转换为灰度色彩模式，之后再转换为位图色彩模式，如图5-63所示。

图5-63　位图色彩模式

2. 索引色彩模式

索引色彩模式是网上和动画中常用的一种图像模式，用以存放图像中的颜色并为这些颜色建立颜色索引，颜色表可在转换的过程中定义或在生成索引图像后修改。在这种模式下，只能存储一个 8 bit 色彩深度的文件，即最多包含 256 种颜色，而且颜色都是预先定义好的。当把彩色图像转换为索引颜色的图像时，如果原图像中的颜色不能用 256 色表现，则 Photoshop 会从可使用的颜色中选出最相近的颜色来模拟这些颜色，这样可以减小图像文件的尺寸。索引色彩模式跟灰度色彩模式和位图色彩模式一样，只有一个颜色通道，如图5-64所示。

图5-64　索引色彩

3. 多通道模式

多通道模式（图5-65）没有固定的通道数目，它可以由任何模式转换而来，当 RGB 模式或 CMYK 模式丢掉一个通道后，其余的通道就会转换成多通道模式。含通

道模式只支持一个图层，对有特殊打印要求的图像十分有用。例如，当图像中只使用了一两种或两三种颜色时，使用多通道模式可以减少印刷成本并保证图像颜色的正确输出。

换为双色调模式。当它用双色、三色、四色混合形成图像时，其表现原理就像"套印"。双色调模式支持多个图层，但它只有一个通道，如图5-66所示。

图5-65　多通道模式

图5-66　双色调模式

4. 双色调模式

双色调模式是单色调、双色调、三色调和四色调的统称。双色调模式相当于用不同的颜色来表示灰度级别，其深浅由颜色的浓淡来实现。只有灰度模式能直接转

【思考与练习】

1. 简述 RGB 色彩模式与 CMYK 色彩模式的区别。

2. 简述灰度色彩模式与位图色彩模式的联系与区别。

3. 根据所学知识，在计算机上对上面所介绍的 9 种色彩模式进行转换练习。

5.5　海报设计实训

实训名称：音乐节海报设计实训。

使用软件：Photoshop。

本小节笔者使用 Photoshop 软件制作，读者可以使用 CorelDRAW、Adobe Illustrator 等软件，并不局限于一种。重点是学习和掌握色彩搭配在海报设计中的应用。

制作步骤与设计思路：图 5-67 是为音乐节设计的一张宣传海报。音乐带给人温馨、舒服、甜美、顺畅、快节奏、愉悦等感觉。设计者根据音乐这一主题所带给人的心理感觉，选用了具有富丽、辉煌、炽热、轻快、热烈、温馨、时尚感觉的橙色调。下面通过具体步骤分析这张海报的色彩搭配。

图5-67　音乐海报

步骤一：首先在 Photoshop 中新建一个 RGB 色彩模式的画布，如图 5-68 所示。

图5-68 步骤（一）

步骤二：选用橙色作为音乐节海报设计的主色调，因此，将画布的背景色填充成橙色，确定主色调为暖色橙色，如图5-69所示。

图5-69 步骤（二）

步骤三：确定海报的版式，利用橙色明度上的变化丰富画面，如图5-70所示。

图5-70 步骤（三）

步骤四：版式设计好后，添加设计的主体物——吉他。将吉他进行黑、白、灰色彩的处理，使其作为这张图的主体物"跳跃"出来，同时，使它的色彩能够融入整个色彩搭配中，如图5-71所示。

图5-71 步骤（四）

步骤五：为海报加上合适的文字。文字的设计也要与整个海报的色彩搭配相呼应，这样，海报的整体色彩搭配才不会凌乱。这张海报设计的文字颜色选择的是无彩色系中的白色。白色的文字与黑、白、灰色彩的吉他相呼应，如图5-72所示。

图5-72 步骤（五）

步骤六：为整张画面加一些浅灰色的圆和方块，使整个画面显得更加整体，减少空荡感。整个画面主要使用的是橙色和白色，

显得画面干净利落，整个的色彩搭配给人以欢快、富丽、辉煌、热烈、温馨的色彩感觉，如图5-73所示。

图5-73　步骤（六）

【小思考：如果正面海报的设计是以橙色为主色调，那么这张海报的反面设计应该用什么色调呢？请同学们把反面设计出来。】

总结：在平面设计中，如果说构图是平面设计的骨架，那么色彩就是平面设计的灵魂。通过以上章节，带领大家学习了色彩构成的知识，以及色彩在平面设计中的应用和色彩在平面设计中的地位。设计者用色时，需要掌握一些色彩的基本知识，分析所要表现事物的特征，并根据自己的感觉来确定整个设计的用色。在学习色彩知识时，要学会灵活运用，要想熟练地运用色彩需要多加练习，掌握色彩的变化规律，切忌生搬硬套，千篇一律。只有这样，才能灵活运用色彩，将色彩真正运用到设计当中。

【思考与练习】

请以团队的形式，结合本章所学知识，以"中国梦"为主题设计一张宣传海报，软件不限。

要求：

（1）版式设计合理。

（2）色彩搭配合理。

（3）能够突出主题。

（4）使用RGB或CMYK色彩模式，大小为210 mm×297 mm，300像素/英寸。

（5）写出设计说明。

（6）提交时，设计说明、源文件、图片格式一并上交。

第 6 章

平面构成

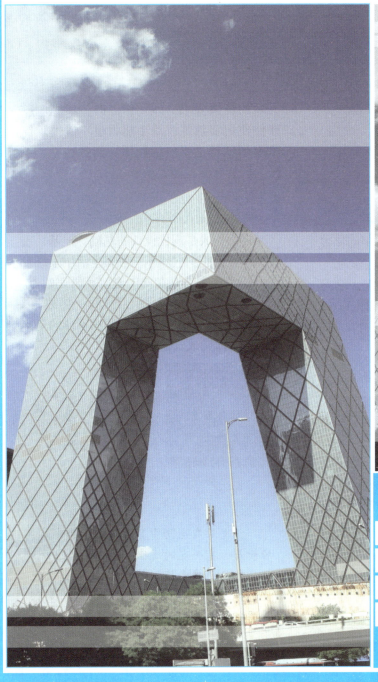
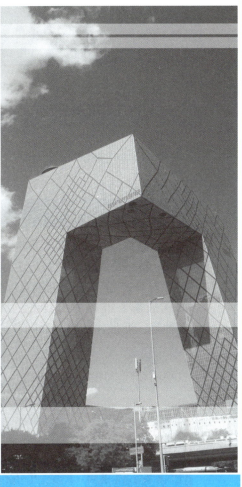

- ■平面构成概述
- ■平面构成基本内容
- ■平面构成常用技法
- ■海报设计实训

> 🔍 **导语**
>
> 　　平面构成实际上是一门以造型与构图为主的，在"二维"空间展示秩序与非秩序视觉美感的，即"形式美"的一种方法与手段。
>
> 　　色彩构成、平面构成及立体构成是现代形象构成学的主要组成部分。这三大构成是"色彩""造型""材料空间"三方面的学习的教学体系。在学习本章时，需要读者尝试在重复练习中感受理解存在于人们每个人内心对美与秩序的追求。
>
> 🔍 **教学目标**
>
> 　　以创新的视角——形式美，理解设计构成，并运用所能够使用的工具创作具有形式美感的设计作品。

6.1　平面构成概述

学习目标：初步了解平面构成的学习方法。

6.1.1　准备工具

　　学习这章节时，需要了解学习平面构成的方法，特别是用什么方法、方式去学习。

　　首先是准备工具。传统意义上，学习平面构成需要准备的工具都是绘图工具，如各种笔、纸张、尺具、颜料等。

1. 电脑软件

平面设计常用的软件如图6-1所示。

图6-1　常用软件

2. 手工剪裁、粘贴工具

　　平面设计常用的手工剪裁、粘贴工具包括剪刀、美工刀、胶水等。

3. 简单绘画工具

　　综合素质和综合能力，是现代社会对人才的普遍要求。涉及作品时，不光电脑软件使用要熟练，动手能力也不能差。简单绘画工具也要熟练使用，如各种笔、纸张、尺具、颜料等。

6.1.2　平面构成的概念

　　平面构成是现代设计的基础、地基，重要性不言而喻。它属于一般在生活中很难发现但却实实在在存在的内容。其研究的点、线、面、肌理、材料、组合图形、构成等内容是任何与设计相关的内容都离不开的基本内容。平面构成效果图如图6-2所示。

图6-2　平面构成效果图

> 【思考与练习】
>
> 　　1. 思考在生活中具有设计感的事物、场景是否有一定的规律。
>
> 　　2. 使用碳素笔、铅笔工具在A4纸张上绘制几何图形组合画面，以对比色彩章节所学的色彩内容。

6.2 平面构成基本内容

学习目标：了解平面构成中基本要素的意义。

6.2.1 形态要素——点

点，视觉元素中最基本的单位。相对于画面来说是最小的元素，通常必须足够小。例如，一艘万吨级的大型邮轮对于人们来说非常大，但相对于它行驶的海洋来说却是小到不能再小的点。又如，一个小小的跳蚤在人们看来就是小小的一个点，但如果用放大镜来看，跳蚤的身上也有因其而生的小小寄生虫，小小的寄生虫相对于跳蚤来说就是一个个小点。

点的形状可以是很多种，只要满足上面那个"相对于要表现的画面来说足够小"的条件，什么形状都可以是点（图6-3）。不同形状的点给人们造成的知觉感受也是不同的。

（1）几何形象的点：正圆、矩形、等腰直角三角形、正多边形等。稳定有规律，理性及抽象简约的设计感。

（2）非几何形象的点：不规则的抽象形象，活泼不死板。

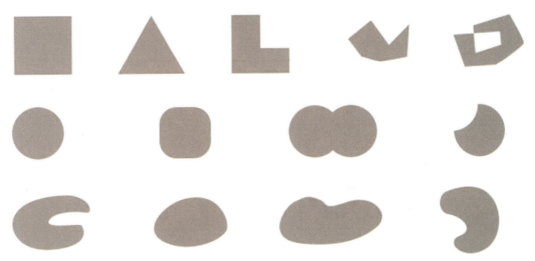

图6-3 不同形状的点

（3）具象的点：具象事物的形象的点，其包含了更为深邃的内涵。围棋如图6-4所示。

图6-4 围棋

点在画面中的表现及作用主要包括以下几点。

（1）点有很强的视觉张力，在画面上，称之为"力"。一个点可以指明位置，吸引人的注意，平衡画面；两个点具有稳定作用，两个点之间受张力作用构成视觉心理连线；三个点可以加强点的力量，构成直线或者三角连线；多个点则可以分散注意力，使画面出现动感，如图6-5所示。

（2）从点的排列看：相同点的排列可以构成心理连线；相同点的大小渐变排列可以产生空间感，如图6-6所示；点有规

律反复排列可以形成节奏感；横向排列有稳定感；斜向排列有运动感；弧线排列有圆润感等。

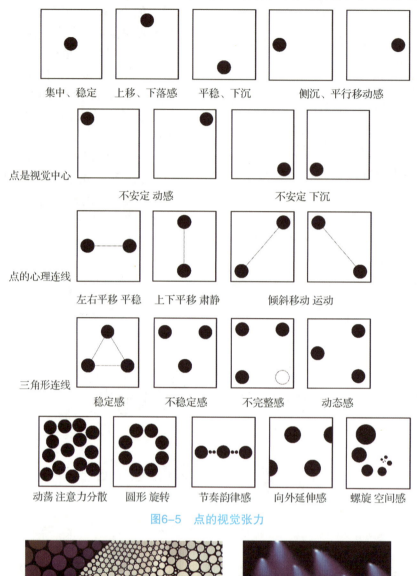

图6-5 点的视觉张力

图6-6 参考图

（3）在画面中点所处的位置、色彩、明度、环境条件等方面的变化，会使点与点之间的关系的表现出现差异，如图6-7（a）所示。

（4）同样大小的两个点，若周围的图形比点大，点的感觉就小；若周围的图形比点小，点的感觉就大，如图6-7（b）所示。

（5）同样大小的两个点，紧贴外框的点感觉大，远离外框的点感觉小，如图6-7（c）、图6-7（d）所示。

图6-7　点的位置摆放

【思考与练习】

1. 列举生活中所能发现的所有点。
2. 使用绘画工具、软件或者使用拼贴的方式在8开卡纸上绘制点的排列组合。

6.2.2　形态要素二——线

1. 线的形态

线是平面构成中极具变化、极具个性的构成元素。在画面中，线的形态非常丰富，表现力也非常强。线在画面中最重要的几点如下：

（1）具有方向性、指向性。

（2）具有分割画面、切割造型的性质。

（3）引领视线。

（4）极具运动感。

线在不同画面中的形态如图6-8~图6-11所示。

图6-8　切割造型的线

图6-9　引领视线的猫的视"线"

图6-10　切割画面的线

图6-11 运动的线

图6-12 线和面之间变化

如图 6-12 所示，在画面中，线和面之间是会发生转化的。如果一条线相对于画面过于粗，或者多条线又规律地排列，又或者线条处于闭合趋势情况，线条的属性会被削弱，就会出现面的性质，甚至点的性质都可能出现。

线有形态、宽窄、是否规律等不同，但基本分为直线和曲线两种类型：直线包括平行线、折线、交叉线、发射线、斜线等；曲线包括弧线、抛物线、波浪线等。

线还有更多的分类方式，如几何线和非几何线/自由线/不规则线等。

2. 线的表现及作用

各类线的表现形式如图 6-13 所示。

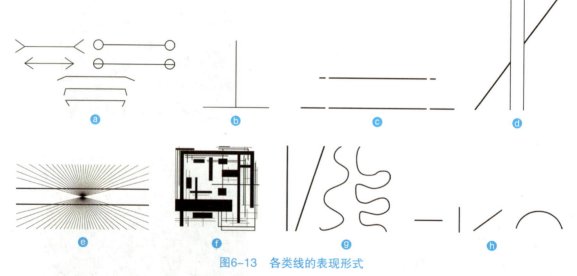

图6-13 各类线的表现形式

（1）粗的、长的、实的线有向前突出感，给人一种距离较近的感觉；细的、短的、虚的线有向后退缩感，给人一种距离较远的感觉。

（2）直线/几何线——明快、直爽、力量、简洁、拘束，具有男性特征。

（3）曲线/几何线——强韧、饱满、优雅、弹性、温柔、节奏感强，具有女性特征。

（4）长线——悠长、连续、拖沓，有延续感。

（5）短线——利索、紧张、急促，有突兀感。

（6）粗线——厚重、醒目、粗犷、笨重。

（7）细线——纤细、锐利、脆弱。

（8）水平线——平静、消沉，有左右方向运动感。

（9）垂直线——庄肃、拘束，有上下方向运动感。

（10）斜线/几何线——急速、动感、不安定、危险，有前冲或下落的动感。

（11）自由线/非几何线——自由、无拘束、繁杂、躁动。

（12）两条等长的平行直线，在直线两端加入斜线，因斜线与直线所成角度的不同，产生不等长的错视效果。

（13）等长的两条直线，垂直和水平方向摆放时，垂直直线要比水平直线感觉长。等长的两条直线，受周围线条不同长短的影响，产生不等长的错视效果。

（14）一条斜向的直线，被两条平行的直线断开，斜线会产生错开的错视效果。

（15）两条平行的直线，在发射线的作用下，可能会出现弯曲的错视效果。

【思考与练习】
1. 列举生活中所能发现的所有线条。
2. 使用绘画工具、软件或者使用拼贴的方式在8开卡纸上绘制线的排列组合。

6.2.3 形态要素三——面

面是平面构成中兼顾高度、宽度的二维空间形态，也是极具多维度表现力的构成元素。在画面中，整个画面就是面的形态，其他所有点、线和面都是依附在这个面上的。

在平面构成中，面的形态主要是指那些比整个画面小，但又比点和线的形态大的面。它们可以是几何的面，可以是具象的面，可以是抽象的看起来无意义的面，也可以是有某种政治、宗教意义的标志、纹章，或者对于某人具有重要意义的事物形象。面可以代表很多可以塑造和表现非常丰富的形象内涵，直观地传达视觉形象信息，充满变化，富于表现力和视觉冲击力。这些可以在课程中拓展了解。

禁酒驾公益广告如图6-14所示。

图6-14 禁酒驾公益广告

抽象的手形黑白广告设计如图6-15所示。

图6-15 抽象的手形黑白广告设计

1. 面的分类

（1）几何的面：几何的面是指可以借助绘图仪器绘制的形态，或者说可以用简单数学式就可以表达的形态，如正方形、长方形、三角形、平行四边形、梯形、正圆形、正五角形等，如图6-16（a）所示。

（2）不规则形态的面：可理解为自由的面，如图6-16（b）~图6-16（d）所示。

（3）偶然形态的面：偶然形态的面是指用特殊技法或偶然形成的形态，如敲打、泼墨、自流、断裂、书写等，如图6-16（e）所示。

图6-16　各类面的形式

2. 面的特殊性质——图与底

任何图形都是由图与底两部分组成的。在画面中，成为视觉对象的部分叫作图，其周围的空间叫作底。图也称"正形"，具有清晰、前进的感觉，并具有使形突出的性质；底也称"负形"，起到衬托、显现图的作用。

这个理论是1920年由一位名叫鲁宾的人发现并研究出来的。他利用一张画有一个壶和两个人脸的画面说明其理论，这幅画面被称为《鲁宾之壶》，如图6-17所示。

鸽子为正形

底色为负形

《鲁宾之壶》的正负形

图与底的转换

图6-17　《鲁宾之壶》

如图6-18所示，在平面构成中，图与底是一种衬托与被衬托的关系，但是这种关系不是固定不变的，而是可以相互转换的。在画面上，哪部分是图、哪部分是底，取决于人的注意力在哪里，人注意了哪部分图形，哪部分图形就是图，是正形。

图6-18　图底转换的现代设计

图与底的相互转换关系是鲁宾的图底反转理论的最重要的内容。

根据人的视觉习惯，比较突出的图形大都具有以下性质：

（1）在画面中央部位，尤其处于水平或是垂直状态的图形突出。

（2）被封闭的图形突出。

（3）较小的图形（但不是特别小）突出。

（4）在相同性质的图形中，有特异的图形突出。

（5）抽象图形中，具象的图形突出。

（6）静态图形中，动态的图形突出。

3. 面的画面表现

（1）面与线和点的特殊关系。点越大、排列越多就会向面转变；线越粗，形成闭合趋势的空间，密集排列，切割画面都会使线的属性转变为面。面其实具有包含点和面的一切特性的属性。

（2）面的形态。面形态可以从几何形、不规则形、偶然形、具象形共四个方面理解。

（3）面的组合变化。面的排列组合可以从具象表现和抽象表现两个方面构成。

抽象表现要强调画面形式美感的塑造。可以利用面的排列、渐变、重叠、特异等纯粹的形式美规律的变化去表现形式美。各类面的设计效果如图6-19所示。

图6-19　抽象的手机桌面设计

具象表现拥有更多因具体形象所包含的在广度、深度的多层次的意义及其中错综复杂的联系，又赋予极其丰富的内涵。具象的摄影作品如图6-20所示，具象的广告作品如图6-21所示。

图6-20　具象的摄影作品

图6-21　具象的广告作品

4. 面的错觉

两个面积、形状相等的面，黑底上的白面感觉大，白底上的黑面感觉小。面的错觉效果如图6-22所示。

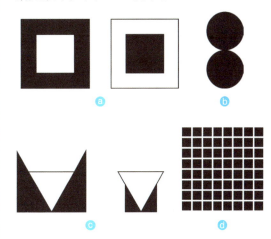

图6-22　面的错觉效果

两个面积、形状相等的面，处在上边的面感觉大，处在下边的面感觉小。

两个面积、形状相等的面，周围图形小的面感觉大，周围图形大的面感觉小。

多个大小相等的正方形的等距排列，方形间隔的交点上会显现出神秘的灰点。

【思考与练习】

1. 列举生活中所能发现的所有面。

2. 使用绘画工具、软件或者使用拼贴的方式在8开卡纸上绘制抽象面的排列组合。

3. 使用绘画工具、软件或者使用拼贴的方式在8开卡纸上绘制具象面的排列组合。

4. 平面构成中点、线、面三个要素，在设计中使用时，它们之间是界限明显还是相互包含？不同形象的点、线、面，所蕴含的含义层次丰富吗？

5. 使用已准备好的笔在纸张上绘画，或者使用剪刀、美工刀等工具在纸张上拼贴出形态各异的点、线和面，然后尽可能使它们的含义丰富。

6.3 平面构成常用技法

学习目标：了解创作平面构成作品的方式方法。

6.3.1 平面构成的形式法则概念

古希腊哲学家亚里士多德认为："形式，不是别的，正是支配和构造简单性质的那些绝对现实的规律和规定性。"换言之，形式就是规律。

在平面构成中所学习的形式，或者说形式法则，则涉及另外一个非常重要的意义：形式美。这可以简单地理解为人类在人类社会发展的基础上，大多数人认为的美是指好看的赏心悦目的，把各种图形有规律地组合成一个画面的美。

一般，美的形式可分为两种：一种是内在形式，是指创作者所想表现的真的内容；另一种是外在形式，是指内在形式的感性外观形态（如材质、线条、色彩、气味、形状等）。

在现代构成作品中，外在美的形式就是外在形象形态构成画面，使画面拥有让人愉悦的感受，由形象形态的内在含义使内涵丰富，并且拥有更强烈的情感和表达的含义。具体作品如图 6-23~图 6-30 所示。

对形式美的理解和掌握是从事设计方向工作的基本素质。

图6-24　重复构成的手机壁纸

图6-25　对比变化的时装设计

图6-26　对称的纸燕风筝

图6-27　极简对称风钟表设计

图6-28　巴黎圣母院建筑内部的对称

图6-23　四方连续构成作品

完美的秩序美感。

对称的基本组合方式有轴对称、旋转对称、反转对称，如图 6-31 所示。

图6-31　对称基本形式

在平面构成中，对称是最基本的构成形式，可以获得均衡、稳定的视觉效果，得到一种安定平和的形式美。对称的图如图 6-32~图 6-34 所示。

图6-32　对称图

图6-29　对称平衡的招贴设计

图 6-33　对称的插画　　图 6-34　对称的广告招贴设计

2. 均衡

均衡并不是类似对称的平衡状态，如图 6-35 所示，而是图形与图形所蕴含的深层次含义共同作用使画面处于一种平衡状态。均衡富于变化，给人一种错落有致、新鲜灵活的形式美感，如图 6-36、图 6-37 所示。

图6-30　吊桥的线条对称与重复的美感

图6-35　均衡

6.3.2　平面构成的形式法则内容

1. 对称

对称是人物、动物、植物以及人造物最基本的构成形式之一，是事物形象本身的平衡，体现了一种端庄、平静、安定、

图6-36　表现手法与戏剧性效果的平衡

图6-38　统一又富有变化的系列设计作品

图6-37　不同颜色对比呼应与主体的画面平衡

图6-39　统一又各有变化的系列广告招贴设计

3. 变化与统一

变化与统一，是一切艺术形式的最基本的形式法则，如图6-38、图6-39所示。

统一也是同一，形象、色彩、材质、大小、位置、虚实、繁简、趋势的整齐划一。统一拥有稳定的节奏、安宁的感觉，缺乏变化则会变得乏味无趣，如图6-40所示。

ⓐ

ⓑ

图6-40　两张略显凌乱的变化设计

变化是在统一的基础上产生与同一内容相异、相悖的构成元素，同时显得有趣、让人兴奋，吸引人观看，但如果不考虑统一的呼应而随意变化，就会变得杂乱无章，惹人生厌。

【思考与练习】

1. 变化与统一，均衡与对称，也是我们无时无刻不在追求的人生目标。请思考自己人生的变化与统一和平衡。

2. 使用绘画工具、拼贴的方式在8开卡纸上或者在电脑上使用绘图软件尝试绘制对称、平衡各两幅图。

6.3.3 平面构成的形式法则技法

1. 重复构成

重复构成主要具有三方面特征：一是同一基本形连续地、有规律地反复出现；二是相同或相近的形态有变化地反复出现；三是画面视觉形象的整齐化、秩序化和统一感。具体示例如图6-41、图6-42所示。

图6-41　重复图案

图6-42　重复画面

2. 特异构成

特异构成的主要特征如下：一是同一基本形连续地或是有一定规律地反复出现，并占据画面大部分面积；二是变异之处最能引起人们的注意，有十分突出的视觉效果。特异构成图如图6-43所示。

图6-43　特异构成图

特异是重复构成的一种特殊形式。

3. 渐变构成

渐变构成形式如图6-44所示。

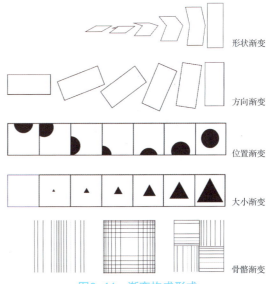

图6-44　渐变构成形式

渐变构成的主要特征如下：一是基本形、骨骼或形象按一定规律逐渐变化；二是形态的有秩序变化，产生强烈的节奏感和韵律感等形式美感。渐变构成画面如图6-45所示。

图6-45　渐变构成画面

4. 发射构成

发射构成只有两种形式：一种是中心向四周辐射的趋势；另一种是由四周向中心聚集的趋势。发射构成形式如图6-46所示。

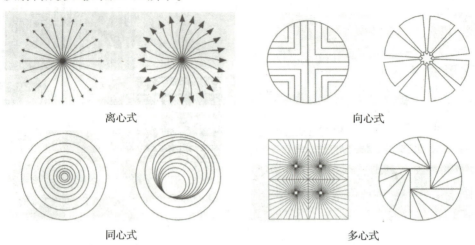

图6-46　发射构成形式

发射在自然界中也大量存在，如灯光、指纹、花朵（图6-47）等。

图6-47　呈发射状的花

5. 对比构成

对比构成的主要特征就是画面形态或者所包含的含义具有明显的差异性。高矮、胖瘦、长短、粗细、冷热、黑白、远近等可以形成较大差异或者相反的内容都是对比，如图6-48所示。

在设计中主要是通过构成要素的形象、色彩、位置、材质以及蕴含的深层含义的差异来形成对比甚至是戏剧性效果的关系，如图6-49所示。

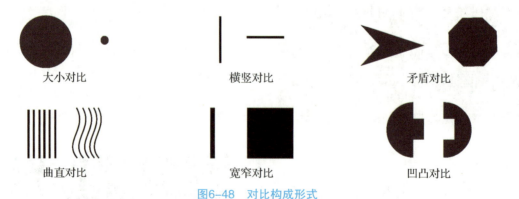

图6-48　对比构成形式

图6-49 八卦图

图6-50 机理的构成

6. 肌理构成

不同的事物是有不同的视觉和触感的。年糕和水泥、镜面和水面、小鸡绒毛和猪鬃，都有完全不同的触感和视觉差异。在平面设计中拥有肌理可以使设计作品更有亲和力和实在感。在需要与不同材料接触的领域，不同的材质肌理有可能直接关乎其价值的高低，如图6-50所示。

【思考与练习】

1. 平面构成的构成形式是否以构成三要素点、线、面为基础，并用各种方法形式构成画面？不同的构成形式使画面的内涵在哪些方面得到了拓展？这一节不同的构成形式方法的核心是不是"平衡""对比""变化"？

2. 请设计三种不同的地砖图样，以适合不同的场合、不同的人群。

6.4 海报设计实训

使用软件：Photoshop

本小节笔者使用Photoshop软件制作，同学们可以使用CorelDRAW、Adobe Illustrator等软件，并不局限于一种。但重点是学习和理解海报的设计思路。

6.4.1 海报制作一

步骤1：如图6-51所示，建立一个1 764×1 024像素大小的纸张，并使其色彩RGB参数为"204、204、204"（如果没有特殊说明，色彩参数均为"RGB"）。以浅灰色为画面的底色，承载画面上将要出现的其他元素，会有充实、稳定、安心持续的意义。

步骤2：输入黑（0、0、0）、白（255、255、255）两个字。如图6-52所示，调整字为画面中的大小。"黑"字大，"白"字小，在画面中可以形成差异、不平衡感，使画面出现节奏感。

图6-51 浅灰色画面

图6-52 输入"黑""白"字

步骤3：如图6-53所示，调整"黑""白"两字到当前位置。这样摆放进一步使画面"平衡"。"黑"字大，在后；"白"字小，在前。整体上更多地处于整个画面偏右上部位，使画面在"平衡"的基础上又产生新的不平衡。

图6-53　调整位置

步骤4：如图6-54所示，"黑"上、"白"下，并在图中位置盖上一块深灰色（89、89、89）。画面偏右方向深灰色规律地切割画面，产生不平衡感，右边变得更加沉重。画面中出现白→浅灰→深灰→黑的节奏和韵律感。

图6-54　调整画面颜色

步骤5：如图6-55所示，在被灰色遮盖部分的上面覆盖上被遮住的部分（102、102、102）。把"黑"字与右半边深灰色之间出现图形的透叠效果，使右边深灰色开始透气不死板。"黑"字也把左右两个大颜色紧紧地扣在一起，现在画面为一个整体。

图6-55　调整透叠效果

步骤6：在白与黑的重叠部分的白上把重叠的黑的部分以（232、232、232）制作出来。把"黑"字透叠部分与黑字本身大小产生一个差异，差异之感在细微的地方展现出来，使本身并不丰富的画面变的层次感更强烈，所蕴含的形式美感更丰富。

整个画面现在有黑有白有灰这种灰度的层次、大小的层次、字意的差异，图形交融，有疏有密，有主有次，画面平衡。最终效果如图6-56所示。

图6-56　最终效果

这个简单的海报需要注意：黑白灰之间的对比与呼应，整个画面的平衡感是否得当，使用了哪种构成手段，有无肌理效果。平衡是衡量一个设计作品的重要参考项目。

6.4.2　海报制作二

步骤1：如图6-57所示，新建立一个A4（1∶1.365）比例的纸张。并在纸张上面简单绘制几个手指，其中食指尽量处于

画面中间，并且指尖朝下，使其拥有强烈的指向性，形成一个倒三角的形态面。一般这种倒三角向下指向的手指会有一种强烈的压迫感，这里手的形象并不是完全具象，而且手本身是不紧绷的状态，所以不会有很明显的不适。

图6-57　绘制手指

步骤2：如图 6-58 所示，把拇指和食指的指甲盖上分别填充黄色与红色。这就形成了依附于手这个大面的两个突出的带色彩的点。这样加强了红色指甲盖的点的重要性，也使手的形象更偏向于抽象的具有代表性的意义。

图6-58　填充颜色

步骤3：如图 6-59 所示，在画面正下方接近画面底部的位置绘制一只不是纯色的向上看着手指的眼的形象。眼要向上看着手指。两个具象形象之间的互动已经可以大致表现出海报的主题。一个释放信息，一个接收信息。

图6-59　绘制"眼睛"

步骤4：如图 6-60 所示，把下方的眼睛稍稍旋转 10°，使眼睛这个形象更加生动，也使眼睛形象不是纯粹地被动接收信息，而是变得更加主动地处理从手指上传递过来的信息。

图6-60　调整位置

步骤5：如图 6-61 所示，在手指和眼睛中间输入一会将要作为传达的信息的字符。这里使用的有拉丁字母、日文假名、繁体字和中文简体字等与主题相关的文字。

图6-61

步骤6：如图6-62所示，重新调整的文字的颜色、字体、大小，以及最重要的排列趋势。趋势是从指尖出的信息在经过中间文字的聚集变化色彩，再到达眼睛，颜色由红—黄—橙—绿—蓝—青—紫数序是一种规律的线性趋势，中间文字的聚集、两边文字的稀疏及形象地缩小变形重复构成的平衡原则，这些都给人以秩序的美感。

行为的言语主题演讲

图6-62　调整颜色

最后在画面的底部把这个海报的主题以有间隔的小字放在眼睛以下作为视线顺序中最后一步使人看到。

第 7 章

文案设计

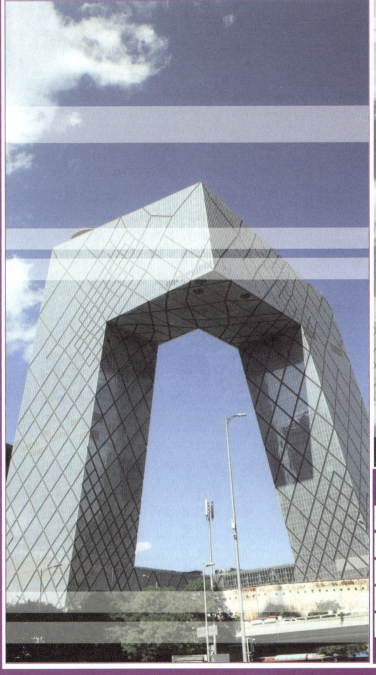
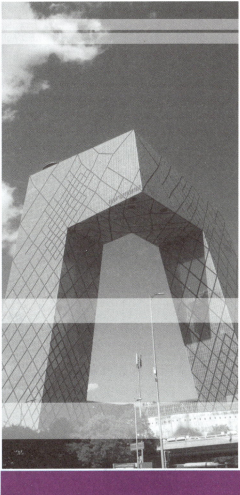

- ■ 字体风格与情感
- ■ 字体在平面设计中的应用
- ■ 文案的分级方法
- ■ 文案的比例与构图技巧
- ■ 海报设计实训

> **导语**
>
> 我国文字的发展源远流长，字虽无言，却可达意，且随行生意，意发其内。字体是文字的体态造型，通过笔势的走向以及笔法的走势达到形体的塑造。设计中采用不同字体会给受众带来不同的心理感受，同时也是作者不同心理感受的写照，人们透过字体读懂作者的心理，或通过字体和受众的情感产生共鸣，要准确地把字体所流露出的情感传达给受众。
>
> **教学目标**
>
> 本章通过对字体的风格与情感、字体在平面设计中的应用、文案的分级方法、文案的比例与构图技巧，以及通过海报设计实训实例的操作，讲解和实操文字在设计中的应用。

7.1 字体风格与情感

学习目标：学会分析字体风格与情感传达。

7.1.1 粗与细

粗笔画字体在排版上会形成高密度的文本块，这是因为笔画加粗，字体视觉面积增加，产生一种压迫感，进而形成视觉重心，形成视觉冲击，强调主旨。粗体字经常用于标题和标语上，占据显眼的位置，产生强调的作用。"张"字如图 7-1 所示。

图7-1 "张"字

7.1.2 曲与直

字体笔画的曲直走向赋予了字体力量和弹性、强硬与柔软。直线是悬崖峭壁、锋利的刀剑，直来直往的线条代表了坦荡、干脆、果敢，但也可能意味着死板与偏执。直线赋予字体的是一种阳刚的气质，那么曲线就代表了柔软的一面。曲线是垂柳、浮云、蒲柳，是九曲回肠，更多了一分包容与婉转。"曲线""直线"如图 7-2 所示。

图7-2 "曲线""直线"

绝大多数字体并非是由单纯的直线或者单纯的曲线构成的，横竖为直，撇捺为曲，有曲有直才显得刚柔并济，有力量，也有弹性。例如，北魏楷书起笔处与转折处皆如削金断玉，干脆利落，整个字体也就显得挺拔刚健、英气勃勃，在撇与捺处又有优美的曲线，多一分圆润，也就多一分飘逸灵动。灰底字如图 7-3 所示。

挺拔刚健
飘逸灵动

图7-3　灰底字

任何理论都会有特例的情况。例如，铁筋隶书虽然绝大多数笔画都是曲线，却处处透着力量感。虽纤细如线，却刚劲如铁。本质上就是因为它的弧度都是有弹性的，将弧度加入横画，非但不减刚劲，反而会有一种反弹的力道。灰底字细如图7-4所示。

纤细如线
刚劲如铁

图7-4　灰底字细

7.1.3　松与紧

日常生活中的文字书写显得轻松活泼，有一种随性不羁之美。而文字书于庙堂、铸于钟鼎，或者付梓成书、传于后世，则有一种严谨、端庄的美。其本质的区别是结构的松散与严谨之分，如图7-5、图7-6所示。

图7-5　快乐童年

图7-6　字帖

天真活泼是少年心性，儿童的世界没有太多的规则约束，儿童的字体也显得稚嫩活泼。所以结构松散的手写体经常运用在儿童题材或者轻松诙谐的阅读环境。

7.1.4　简与繁

这里所说的简与繁并不是简体与繁体，而是笔画细节的复杂程度。如图7-7所示，衬线体相对来说要比非衬线体细节复杂一些，宋体也比黑体复杂一些。如图7-8、图7-9所示，字体风格就像古朴的中国风家具，或简洁实用的宜家家居是现代生活的典范一样。字体的繁复与简单一定程度上也代表着古典与现代文明的走向。

图7-7　"西"字

图7-8　古典家具

图7-9　现代家具

【思考与练习】
1. 了解字体的风格和情感。
2. 欣赏不同风格的字体，列举各种字体的风格。

7.2 字体在平面设计中的应用

学习目标：掌握字体在平面设计中的应用。

7.2.1 字体在包装设计中的应用

商品的包装除图形、色彩、编排要素外，字体也是传递商品信息、提升企业品牌形象的重要元素。快节奏现代化的今天，字体如何才能既吸引眼球又传达信息呢？

包装字体在不同商品上的表现方式也不同。例如，化妆品，字体设计流畅、高雅；电子商品，文字设计简洁；食品、日用品，文字设计明快、活泼，使人有购买的欲望。

如同广告设计，包装设计有时可以没有图形，但是不可以没有文字，文字是传达包装设计必不可少的要素，许多好的包装设计都十分注意文字设计，甚至完全以文字变化来处理装潢画面。

1. 包装文字内容

包装的文字内容主要有以下几个方面。

（1）基本文字：图例标注了产品包装牌号、品名和生产企业名称。包装牌号一般安排在包装的主要展示面上，生产企业名称也可以编排在侧面或背面。品牌名字体一般做规范化处理，有助于树立产品形象。品名文字可以加以装饰变化。

（2）资料文字：资料文字包括产品成分、容量、型号、规格等。编排部位多在包装的侧面或背面，也可以安排在正面。设计要采用印刷字体。

（3）说明文字：说明产品用途、用法、保养、注意事项等。文字内容要简明扼要、字体应采用印刷体，一般不编排在包装的正面。

（4）广告文字：宣传产品特点的推销文字，内容应做到诚实、简洁、生动，位置多变。但是，广告文字并非是必要文字。

包装文字设计，如图7-10所示。

图7-10　包装文字设计

2. 包装字体设计

包装字体设计，如图7-11所示。

图7-11　包装字体设计

中文书法字体具有很好的表现力，体现了不同的性格特点，是包装装潢设计中的生动语言。

印刷体的字形清晰易辨，在包装上的应用更为普遍。汉字印刷体在包装上运用的主要有宋体、黑体、幼圆等。人们可以

根据不同产品包装的风格使用不同的印刷体进行表现。

装饰体的形式多种多样,其变化形式主要有外形变化、笔画变化、结构变化、形象变化等多种。其形意根据产品特性进行设计。

包装设计中的字体选择一般需要注意以下两点:

(1)字体格调要体现基本内容的属性特点。

(2)字体应用良好的识别性、可读性,特别是书法体的运用,要加以改良,应进行调整、改进,使之既能为大众所接受,又不失其艺术风味。另外,同一名称、同一内容的字体风格要一致。

7.2.2 招贴广告的字体设计

学习目标:了解招贴广告设计基本要素,掌握招贴广告的字体设计。

招贴广告是一种户外和公共场所张贴的广告,字体设计是其重要的表现形式。其中,字体又分为标题、正文和广告语三种基本要素。还可以以图形形式出现在招贴广告的主体中,可以创造出许多丰富多彩的形式手段。

1. 大尺寸画面

招贴的分布范围主要是在公共活动空间。这种街头广告艺术的性质决定了招贴必须以大尺寸的画面进行信息传达。招贴画面尺寸一般有对开、全开、24全开,甚至更大的尺寸,如电脑写真设备制作的巨幅招贴等。

2. 强烈的视觉冲击力

如图7-12所示,招贴设计注重远距离的视觉效果,加之受众对街头广告注意时间的短暂,就要求招贴设计必须从以下几个方面形成强烈的视觉冲击力,以达到迅速、准确、有效传达信息的目的。

(1)图形和文字应高度概括、准确、简洁。

(2)色彩的对比强烈、和谐统一。

(3)画面空间的灵活运用和信息的简化。

(4)设计形式多样化。

图7-12 海报招贴设计

3. 卓越的创意

创意是指具有创造性的意识、思想、点子,也泛指进行创造性的思维活动,体现在广告设计中就是广告创意。例如,日本电通公司认为:广告创意是为了使消费者容易接受广告所发出的信息的一种表达技巧。创意是招贴设计的灵魂,它能够使招贴的诉求重点明确、主题突出并具有深刻的内涵,同时还意味着视觉形象语言的升华,使招贴作品产生强烈的感染力和说服力。"宝格丽"招贴设计如图7-13所示。

图7-13 "宝格丽"招贴设计

7.2.3 POP广告上的字体设计

"POP"是"售点广告"充当了商品的广告推销员的角色,具有引导消费者购买商品的作用。优秀的POP设计能使人耳目一新,推动消费者的购买欲。因此,POP广告的设计要谨慎处理,特别是字体设计,更要求简要、色彩强烈,才能起到优秀广告的作用。

另外,手写POP也是商场内使用的手段之一,这种形式活泼、轻松,具有传递信息和观赏的作用。其中,商品和字体可设计成活泼的书写体,配上简单图形,有助于引起消费者的兴趣。

7.2.4 书籍装帧中的字体设计

书籍离不开文字,而书籍装帧设计更离不开字体设计。好的书籍装帧设计不仅可以给人们带来文化知识主信息,也可以创造一种美的氛围。

如图7-14所示,文字和图片作为装帧设计的基本手段,文字既是内容又是形式,它可根据内容设计鲜明个性的字体,使书内涵得到凝聚与浓缩。另外,也可将文字进行恰当编排,好的编排可提高书籍设计的趣味。

图7-14 书籍装帧字体设计

日本书籍装帧设计师松浦康平就文字在装帧设计中的作用进行生动的描述。他认为,文字不仅能让人感觉到各种音色,还具有"进行复合的多层次"。将具有不同大小的文字设计在同一平面上,能使读者与书籍产生"动的关系"。由此可见,优秀的设计师对文字的处理必须具备全面、深厚的文化艺术素养。

7.2.5 CI设计中的字体设计

"CIS"是英文"Corporation Identity System"的缩写,中文意思为"企业形象识别系统"。CI设计又称企业整体形象设计,CIS由MIS(理念识别系统)、BIS(行为识别系统)和VIS(视觉识别系统)三个子系统组成。

字体设计是VIS的基本要素之一。它具有传达公司和商品名称的作用,并占重要地位。字体在传播过程中出现频率相当高,并且各类字体具有不同的传播功能和形式,大致分为以下几种形式。

1. 品牌标志字体

字体设计作为标志设计的一种形式,是CI设计中最常见的。不同文字具有特定含义,有多种组合方式,如字与字结合、字母与字母结合、字与图形结合等。现代企业为了简化图案形象,更倾向于采用文字组成的标志。企业标志如图7-15所示。

图7-15 企业标志

2. 企业标准字体

企业标准字体与企业标志组合使用，分为企业专用字体和专用印刷字体，通常在形象上也要与企业形象一致。企业标准字体如图7-16所示。

图7-16　企业标准字体

3. 产品名称字体

不同产品不仅有不同的名称，也有不同的市场形象。产品名称字体的设计应注重产品的特征，抓住消费者心理，运用广告设计手段表达产品内容。

4. 产品宣传字体

以企业整体形象为基础，创造不同的独特形象。产品宣传字体在产品的广告宣传活动中大量使用，好的字体设计在广告设计中起烘托的作用。企业名称标准字体如图7-17所示。

图7-17　企业名称标准字体

7.3　文案的分级方法

学习目标：理解文案的构成和工作范围，学会策划文案。

文案，是公司或企业中从事文字工作的职位，也就是以文字表现已经制定的创意策略。文案不同于画面的表现手法，它是一个与广告创意先后相继的表现的过程、发展的过程、深化的过程，多存在于广告公司、企业宣传、新闻策划等。

7.3.1　文案的分级构成

文案是由标题、副标题、广告正文、广告口号组成的。它将设计文字化。在广告设计中，文案与图案图形同等重要，图形具有前期的冲击力，广告文案对受众具有精神的影响力。

（1）标题：标题是广告文案的主题，往往也是广告内容的诉求重点。它的作用在于吸引人们对广告的注目，留下印象，引起人们对广告的兴趣。只有当人们对标语产生兴趣时，才会阅读正文。广告标题的设计形式有情报式、问答式、祈使式、新闻式、口号式、暗示式、提醒式等。广告标题撰写时要求语言简明扼要，易懂易记，传递清楚，新颖个性，句子中的文字数量一般掌握在12个字以内为宜。

（2）副标题：副标题是广告方案的补充部分，起点睛作用，主要表现在对标题的补充，以及让人感觉前面不懂的部分在这里全部让人了解。

（3）广告正文：广告正文是对产品及服务，以客观的事实、具体的说明，增加消费者的了解与认识，以理服人。广告正文撰写内容要实事求是，通俗易懂。不论采用何种题材式样，都要抓住主要的信息进行叙述，言简易明。

（4）广告口号：口号是战略性的语言，目的是经过反复和相同的表现，以辨明与其他企业精神的不同，使消费者掌握商品或服务的个性。这已成为推广商品不可或缺的要素。

广告口号常用的形式包括联想式、比喻式、许诺式、推理式、赞扬式、命令式。

广告口号的撰写要注意：简洁明了、语言明确、独创有趣、便于记忆、易读上口。

7.3.2 文案的基本要求

1. 准确规范、点明主题

实现对广告主题和广告创意的有效表现以及对广告信息的有效传播需要注意以下几点：一是要求广告文案中语言表达规范完整，避免语法错误或表达残缺；二是广告文案中所使用的语言要准确无误，避免产生歧义或误解；三是广告文案中的语言要符合语言表达习惯，不可生搬硬套，切忌自己创造众所不知的词汇；四是广告文案中的语言要尽量通俗化、大众化，避免使用冷僻或过于专业化的词语。

2. 简明精练、言简意赅

文案在文字语言的使用上，应简明扼要、精练概括：一是要以尽可能少的语言和文字表达出广告产品的精髓，实现有效的广告信息传播；二是简明精练的广告文案有助于吸引人们的注意力和迅速记忆广告内容；三是要尽量使用简短的句子。

3. 生动形象、表明创意

文案中的生动形象能够吸引受众的注意力，激发他们的兴趣。文字、图像能引起人们注意的百分比分别为35%和65%。文案创作时采用生动活泼、新颖独特的语言的同时，辅助一定的图像进行配合。

4. 优美流畅、上口易记

文案是广告的整体构思，要注意优美、流畅和动听，使其易识别、易记忆和易传播，很好地表现广告主题和广告创意，产生良好的广告效果。

7.3.3 文案的工作范围

1. 策划文案

策划文案主要是将策划工作人员的策划思路形成文字。必须充分了解文案的运作背景，掌握整个策划的战略指导思想，以通俗易懂、言简意赅的论述方式将策划思想反映在字里行间。遇到比较专业的问题或障碍时，应及时与策划人员沟通，保证策划方向的一致性。

2. 创意文案

创意文案主要是将广告作品的表现及形式用完整的文字表达出来。其中，除了产生画面的构想之外，还包括广告语言的表现内容（如平面的标题、引文、正文、随文、广告语等，以及影视的音效、旁白、字幕、广告语等）。其中至关重要的就是新颖的创意和传神的文字表现。而这些智慧的闪光绝对不是拍一下脑门儿就想出来的。这其中包括：通过各个层面深入理解，找出项目的核心优势，把握目标消费群的心态，掌握大市场对项目本身的影响，获悉开发商对文案创作的要求，调整文字内容和形式。

7.3.4 文案的写法

商家要吸引、留住消费者必须注重细节的提高和改善，其中，文案就是不可忽视的一大细节。

1. 九宫格思考法

拿一张白纸，用笔先分割成九宫格。中间格填上商品名，接下来开始在其他八格填上可以帮助此商品销售的众多可能的优点。

2. 要点延伸法

把该商品的特点照抄下来，然后在每个要点后面加以延伸。

3. 三段式写作法

这是仿新闻学中的"倒三角写作法"。第一段，精要地浓缩全文的销售话术，因为多数人都没耐心看全文。第二段，逐一说明该商品的众多特色。第三段，一般是强化商

品独特的销售卖点、价格优势或赠品。

7.3.5 文案的实际应用

1. 市场研究

一篇优秀的文案，一定是在对市场有深入的了解后方能下笔的。例如，不同地区的经济发展水平、文化构成、风土人情、产业结构比重等皆有很大差异，同一地区不同年龄和阶层人士的世界观、思维观、道德观与价值观也参差不齐，加上特定环境、特定历史背景或政策规定赋予某些项目的特殊意义，都会对文案产生深远的影响。所以，无市场，文案便如枯井之蛙，其作品不仅缺乏远见，生命力也极为低下。

2. 沟通与互助

在做一个文稿之前，与各个部门广泛沟通，并做到互爱互助，才能在一个凝聚力超强的团队中展现出自己独特的个性和才华。

【思考与练习】
1. 根据本节内容策划、设计音乐节海报文案，同时设计招聘广告文案。
2. 创意和写作要点应简明精练、言简意赅、生动形象、表明创意。

7.4 文案的比例与构图技巧

学习目标：了解方案的比例与构图技巧，学会编排设计。

文案的比例与构图技巧主要是字体编排设计。字体编排是指许多文字形成句子或文章，将它们有序地、有层次地、有疏密对比地编排。根据内容和设计对象属性的需要进行不同形式的编排，它与字体设计一样，都是表达设计意图的语言。编排的形式是依照顺序组成阅读方便的整体构成形式，在阅读时有一个导向性，使读者感到明快、清晰、悦目、有趣、轻松。

编排设计主要是处理字与字的关系、行与行的关系，以及确定版面整体编排构成的形式。

7.4.1 字距、行距的编排

由于汉字与拉丁字母单词的结构形态不同，所以编排的侧重点有所区别。汉字的单个字体大小均匀整齐，一般是等字距排列，而拉丁字母是词与词的间距，一般应留有一个"O"或"N"的空隙。汉字编排中一般较规则的说明文字行距以字高的3/4为宜，比字距要宽一些，如果行距与字距的区别不明显，就会给阅读带来困难或产生误解，拉丁字母大写字母的行距一般为字高的1/2，如果字少而形体大，行距则可略大，如果多行，行距则可小于1/2，小写字母的行距则以上下伸出部分不碰到为原则。当然，用于特殊的视觉传达要求在设计时可以根据需要进行疏密调整，设计出特有的文字编排形式。

7.4.2 文字的格式编排形式

文字的格式编排形式有历史演变的因素，也有不同内容要求的因素，这些因素使文字的格式编排形式具有丰富性。

（1）竖排式：从上到下排列。这是中国文字初始的编排形式。

（2）横排式：从左到右排列，这是现代通用的排版形式。

（3）斜排式：右上至左下，左上至右下，倾斜排列。倾斜的角度可根据构成的

需要与周围因素产生呼应或均衡关系，如图 7-18 所示。

图7-18　斜排式

（4）渐变式：运用文字大小产生渐变效果，也可以反复排列，如图 7-19 所示。

图7-19　渐变式

（5）重叠式：由句子重叠体现构成图形，如图 7-20 所示。

图7-20　重叠式

（6）分离式：拉大字与字之间的距离，形成点状效果，如图 7-21 所示。

图7-21　分离式

（7）曲线式：弧形、S 形等曲线形式产生自由滚动的效果，使方正的版面有了活跃的气氛。

7.4.3　图形化的文字编排

运用大量的文字组成平面的或立体的图形，其图形化的文字编排能够形象地传达出文字的内容，从而增强了视觉的趣味性。文字与图形的有机结合形成了有趣的、有视觉内涵的编排形式，增加了读者对文本的记忆，如图 7-22 所示。

图7-22　女人

7.4.4　图形化的文字编排手段

在创意图形化文字编排前需要设计出一个特定的图形，无论是具象的还是抽象的，是平面的还是立体的，将所要编排的文字全部编排到图形中。文字在图形中可根据设计内容要求，可横排也可竖排，或者交叉编排，根据视觉图形的需要可大小字组合编排。可选用各种字体进行编排，如书法、手绘体、印刷体、变形字体等，如图 7-23 所示。

图7-23 场记

图7-25 餐具

图7-26 汽车

适合的图形有方形、圆形、三角形、梯形、扇形等。平面图形文字编排时，应注意图形的边轮廓，图形内的文字字号可大小相同也可有大有小，造成平面中的视觉节奏变化。立体图形文字编排时应注意图形的明暗光线和黑、白、灰的素描关系，这类文字编排是要创造视觉传达的图形化形象，它注重文字的可读性和转换成图形的可视性，所以在编排文字时只将主要的文字内容有序清晰地编排出来，其他的文字都为图形需要服务，有的文字需要充当暗部的阴影，有的充当亮部的表面。这时字体大小、笔画粗细、字体形态都根据图形明暗变化的需要灵活选择，行距大小、字体的横竖倾斜交叉都可以自由使用。具体示例如图7-24～图7-26所示。

7.4.5 图形化文字编排应用的范围

图形化文字编排可以增加版面的新颖视觉效果，快速传递版面的内容，因为图形比文字视觉传达信息速度快，可以一目了然就知道版面所要传达的内容，增强报纸、杂志、招贴、书籍等特有的属性。

通过以上说明字体设计在各种视觉传达设计行业的重要性。由于现代印刷技术加大字体设计的多元化、艺术化，所以对设计者提出了更高的要求。随着计算机在设计领域中的广泛使用，设计师在很短的时间可以处理大量的文字图形信息，也开辟字体、设计的新领域。

【思考与练习】
任选一个主题进行字体的编排设计。

图7-24 归

7.5 海报设计实训

制作 O2 手机海报，如图 7-27 所示。

图7-27　手机海报效果

（1）按 <Ctrl+N> 键新建 60 cm×90 cm 且分辨率为 100 的文件，如图 7-28 所示。

（2）导入背景文件，重命名为"背景"，如图 7-29 所示。

图7-28　新建文件

图7-29　导入背景文件

（3）按<Ctrl+O>键打开手机素材文件，并重命名为"手机层"，如图7-30所示。

图7-30　导入手机素材文件

（4）新建蒙版层制作手机倒影，如图7-31所示。

图7-31　手机倒影

（5）新建光晕层，使用羽化命令和光晕滤镜制作光晕。光晕效果可自行发挥，如图7-32所示。

图7-32　光晕效果

（6）新建文字层，给海报设计标头文字"O2震撼上市 科技畅想 引领世界"，这则海报宣传的主旨是O2新手机型号的上市，主标题文字摆放在页面的上方，给予受众最直观的信息传达：O2有新的新版本上市。主标题广告语的设计直观地表达了O2新款手机的亮点——优秀的科技先锋。在进行字体设计时，初学者建议在原有字体的基础上进行润色修改。首先新建图层，重命名为"阴影"。书写文字"O2震撼上市"此例是手机海报，手机代表着科技，代表前沿，代表先进。手机又是电子工业产品，在字库中寻找较粗的字体。此例中选择汉仪超粗黑繁，体现产品的特性。字体效果如图7-33所示。

图7-33　字体效果

字体设计不能是字库中的字，所以要在其基础上进行修改。为了体现其先进的科技感将文字的笔画进行组合排列加强其视觉冲击力。首先打散文字，使用直接选择工具对文字进行调整。使用直接选择工具将震字第一笔进行延长，将撼字与震字第一笔拉近距离，形成紧凑感进而将撼字与上市连接，为了避免字体连接死板，将"震撼"与"上市"之间留处空隙，给整个文字设计增强科技感。文字设计如图7-34所示。

图7-34　文字设计

单击视图菜单→网格和视图→标尺对文字进行微调，从而对尺寸进行统一规范，形成视觉上的舒适感。将字母O放大，并

与其他文字的顶部对齐，调整字体，如图 7-35 所示。

图7-35　调整字体

将文字的顶部和底部与网格、辅助线对齐，规范字体，形成紧凑、和谐的统一感。优化字体效果，如图 7-36、图 7-37 所示。

图7-36　优化字体效果（一）

图7-37　优化字体效果（二）

修改完成后，按 Alt 键复制文字层，重命名为"文字"。通过上移 50 像素左移 50 像素，将文字的位置调整到阴影文字层的斜上方。为了体现其科技感、现代感，以及与蓝色背景形成鲜明的对比，将文字填充为白色。文字填充颜色，如图 7-38 所示。

图7-38　文字填充颜色

书写副标题"科技创新 引领世界"，并对其用同样的方式进行设计修改，如图 7-39 所示。

图7-39　文字修改

为了体现其产品特性，在海报中书写说明文字，如果标题文字是吸引受众的直接方法，那么说明文字则是在吸引受众的情况下，对产品的特性进行进一步说明。说明文字无须设计，可以使用字库中的文字。新建图层，输入文字。文字行与行之间的距离尺寸要相同，具有统一感。将文字置于手机图片下方，符合产品受众的视觉顺序。文案修改如图 7-40 所示。

图7-40　文案修改

导入素材，输入文字，"高保真还原""低音增强技术"，展示产品特性，将凸显产品特点的文字与图形置放于图片的右侧，与说明文字区分，给受众以最直观的感受。添加素材，如图 7-41 所示。

图7-41　添加素材

手机海报制作完成，如图 7-27 所示。

第 8 章

设计基本流程

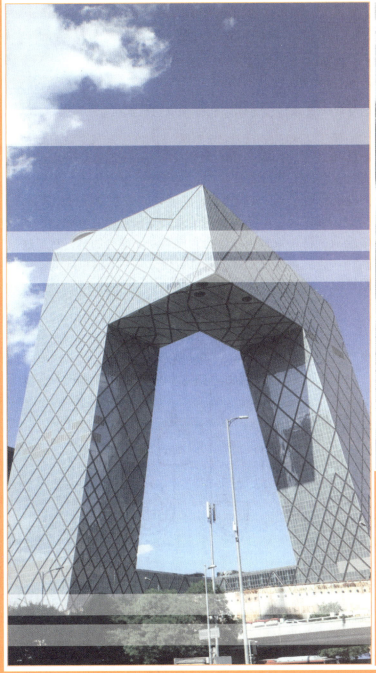
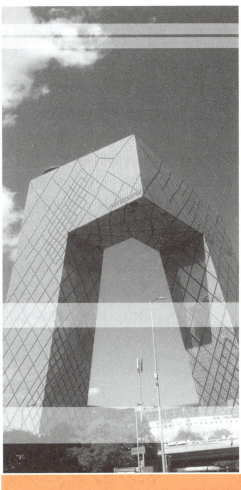

- 设计流程
- 接受与分析设计任务
- 素材搜集与创意完善
- 海报设计与计算机绘制

> **导 语**
> 本章学习设计的合理流程规划,设计是一项需要缜密的构思的活动,只有掌握了合理的流程,才能事半功倍,做出好的、客户需要的设计。

> **教学目标**
> 1. 了解设计的完整流程,形成对设计步骤的初步认知,以实际案例操作为载体,系统地学习设计的流程。
> 2. 学习团队合作的工作方式。

8.1 设计流程

学习目标: 了解整个设计流程的重要性及原因,为学习后续章节明晰定位。

8.1.1 流程的概念

流程是指一个或一系列连续有规律的行动,这些行动以确定的方式发生或执行,促使特定结果的实现;是一组将输入转化为输出的相互关联或相互作用的活动。

如图 8-1 所示,设计流程是众多设计前辈通过不断实践的结晶,遵守合理的流程会达到精细化、标准化的目标,质量一定就会有保证,效率当然也会有提高。更重要的是,有了这些流程、规范,并让它得到贯彻执行,一方面可保证质量、规范管理;另一方面可降低工作对个人技术和职业素养、质量意识的依赖。

图8-1 设计流程图

8.1.2 设计流程六要素

设计流程有六要素：资源、分析、创意、制作、价值、再设计。

（1）资源：作为设计师要有海量的资源库与阅历，学会灵活多变地寻找可用素材，如图8-2所示。平时要做好网络搜集的文件归档、摄影、随笔草图等知识的累积。同时，设计师自身的阅历与素养也是资源很重要的一部分，很多时候设计作品最终的风格都会像孩子一样紧随设计师自己的性格与人格的。

图8-2　资源

（2）分析：分析是设计的初学者往往会忽略的环节。分析在整个设计流程中是非常重要的。合理地分析命题与素材能最大化地提高制作速度，节约时间，避免返工带来的重复工作。同时，其也是本章的重点章节。

（3）创意：创意建立在合理分析的基础上，是整个设计过程的点睛之笔。但创意并不是每个设计作品必须要有的，好的创意更是灵感与经验的迸发，在实际的设计工作中，设计者不应过分追求创意而忽略作品本身的魅力。

图 8-3 为某儿童教育机构标志，大手牵小手的正负型创意包含浓浓的亲情感。

图8-3　某儿童教育机构标志

如图 8-4 所示，大象站到了车上，铁甲钢表，可见此车的坚固、安全性。

图8-4　某汽车广告

图 8-5 为中西文化交流的一款海报，米奇与孙悟空的混合带来不一样的喜感。

图8-5　中西文化交流海报

（4）制作：涉及多种多样的工具，如软件、材料、油墨、器械等。在实际工作中为了达到最好的效果，最终作品往往需要进行多次草稿、样品的制作，熟练者可以凭借经验，如对色差、材料等方面合理的搭配运用，减少重复制作的次数，如图 8-6 所示。但无论如何，第一版的小样是不能少的。

图8-6　为鼠标而做的ABS材质样品

（5）价值：作品的价值在于使用者带来的反馈，这也是再设计的依据。知名设计公司都会建立一套成系统的反馈跟踪体系，根据反馈回的信息进一步对作品进行微调和改动，做到精益求精。但中小型公司考虑到成本、人力等问题都会忽略这一重要的设计步骤。

（6）再设计：再设计是近年来比较流行的一种说法，是指对某种大众熟知的作品进行分析，从而探讨进一步完善的可能性。如图 8-7 所示，为了防止小孩子在开关门的过程中夹到手，设计者反向延长了把手，使得需要成人转动把手时才能把门彻底关好，这就属于比较出色的、能解决实际问题的再设计作品。实际应用演示如图 8-8 所示。设计流程中的再设计则是指根据反馈回的信息进一步对作品进行的微调和改动，小成本的委托也会省略此步骤。

图8-7　门把手创意构思

图8-8　实际应用演示

8.2　接受与分析设计任务

学习目标：学会合理地获取设计内容，并以团队配合的方式分析。

8.2.1　学会沟通

设计中最重要的一点是明确设计目的，这也是设计者在接收任务时的首要目标。企业理念高于创意和先于创意，必须先明确委托方的理念，设计师再制定设计创意，才能做出合理的设计。相反，在日常的设计中，由于沟通存在问题，很多时候设计者与委托方会产生相应的误会，从而对整个设计进展造成影响。

美国著名学府普林斯顿大学对一万份人事档案进行分析发现：设计过程中80%的矛盾和误会来自沟通不畅。如何正确地明晰委托方的理念，学会沟通，达成理解委托方与设计组的相互理解，则是一个设计者最基本的能力。

【小练习　你说话的方式：当你的语调改变时，所要表达的意思也会改变。请改变以下句子的重音位置，试试同样的句子由于重音的不同能产生几种不同的理解。

例如，为什么我今晚不能请你吃晚饭？　为什么我今晚不能请你吃晚饭？　为什么我今晚不能请你吃晚饭？　为什么我今晚不能请你吃晚饭？　为什么我今晚不能请你吃晚饭？　为什么我今晚不能请你吃晚饭？】

8.2.2　接受设计任务

现有委托方想设计一款宣传海报，并以邮件的形式发出了设计任务（如果你有朋友，请以团队形式进行下面章节的任务，每组 3~4 人）。

您好：

暑假将近了，画室为了招生，想制作一款海报，在学生放学时发给家长，以做宣传之用。因为主要针对的是中小学生开展的网络班，使用微信授课，画室想体现给人正规但不失轻松、愉悦的感受。由于

时间紧张，请在3天之内给出最终海报。

水韵画室是以水彩画为主的艺术培训机构，常年开设绘画入门班、艺考升学班、水彩兴趣班与设计基础班（设计课程、PS软件）。画室教师均为艺术专业，持有正规教师资格证书，具有北京艺考多年教育经验，师资力量雄厚。招生对象：少儿、成人均可报名。新生报名可免费试听一节课。学期班800元32节课，周六上课。全年班2 300元，初中艺考升学班可签订协议，专业不过全额退款。另外，寻求合作伙伴一名，画室位于永兴路与中华大街十字路口北行20米，紧邻胜利路小学和永兴路小学。

<div style="text-align:right">水韵画室</div>

8.2.3　分析设计任务

各团队以文字的形式总结归纳委托方的设计目的，并提炼关键词（以思维导图的方式小组合作）。

思维导图可以很好地帮助分析，对每一分支进行细分，可以找到合适的、新颖的切入点，如图8-9所示。

图8-9　三级思维导图

通过三级思维导图，可以分析得到：

这款海报的色彩要以浅色为主，辅助小面积一些亮丽的颜色，如橙色、粉色等，为了增加培训机构的正规性，还可以应用一些黑色的字体。

排版上，应采用较为方正的构图，如中构图、对称构图等，更显正式。另外，可以适当地添加一些卡通角色，达到缓解气氛的目的。

文案排列上，因为所要传递的文字较多，放在一页过于拥挤，可以考虑双面印刷。

字体选用上，可以适当应用黑体或有少许卡通风格的字体，贴合主题，且不凌乱。

纸质选用上，建议采用较厚的卡纸，稍显正式，且价格便宜，也适用于双面印刷，更有高端感。

海报的外形上（创意），方便人们拿取，并代替一部分扇子的功能，在炎炎夏日，给接孩子的家长们带来一丝清凉，不会随手丢弃。

【思考与练习】
1. 为什么这款海报要以浅色为主，并辅助小面积亮丽的颜色？这样做有什么好处？
2. 字体的选择上，你觉得还有哪些风格比较好？
3. 你知道多少种纸张的材质？

8.3 素材搜集与创意完善

8.3.1 素材搜集与分析

在素材的搜集上，可以在百度、360图库，或者站酷、优设网等网站按照自己的需要寻找合适的素材。

素材可以分为两部分，即参考性素材与使用性素材。

参考性素材是指同种类已经设计好的海报，可以通过分析别人的海报，从构图、色彩、创意等方面吸取成功的经验，或者规避不好的设计。

使用性素材是指可以拿来直接用在自己设计中的图片，此类素材的选取可以根据思维导图所得到的分析内容为指导，选取分辨率较高、无版权争议的图片。

如图8-10所示，参考海报（一）色彩明亮，饱和度较高，给人清新、活泼的感受。构图上曲线运用较多，造成了整体风格更幼儿化，缺乏正式感。

如图8-11所示，参考海报（二）构图上略显凌乱，视觉中心过多。文字的字体、颜色也较多，更加重了整体凌乱的感觉。

如图8-11所示，背景采用不同颜色进行搭配，色彩淡雅，比较有艺术气息。用两幅卡通画来衬托主题，突出了儿童班的特点。其缺点是：文字较多，选用的画室作品素材颜色复杂，导致反面的排版有些凌乱。

采用鲜艳度较低的颜色作为背景，能带来清爽、恬静的感受，配合鲜艳色彩的点缀，让整幅海报又不失轻松感。其缺点是点缀较多，画室作品展示有些许凌乱。

图8-10　参考海报（一）

图8-11　参考海报（二）

通过参考以上几幅海报，可以总结得到：
（1）颜色：可以参考海报的配色，并稍做修改。

（2）文字：字体的选择要有可读性，避免过多、过杂，字体的颜色需要与背景相呼应。由于文字较多，可适当使用线条或文字框进行分割，提高规整度。

（3）素材：素材的选用不可过多，大小与位置要合适。画室作品展示由于所给图片质量较差，可以少用或者不用，以免影响整体布局。素材如图 8-12 所示。

使用性素材，如图 8-12 所示。

素材（一）卡通画家

素材（二）放飞梦想

素材（三）我爱画画

素材（四）维京人

图8-12　素材

8.3.2　创意的完善

海报需要能够代替一部分扇子的作用，根据常用的纸张大小由此可以延伸出三种造型，如图 8-13 所示。

ⓐ长方形　　ⓑ正方形　　ⓒ扇形

图8-13　造型图

第一种，长方形：A4 纸大小，是最常见的形状，优点是造价低，缺点是拿在手里不是很稳定，使用起来不顺手，造型较为普通。

第二种，正方形：优点是相同的边长可以均匀受力，使用起来比较合适，风量足够；缺点是比普通 A4 纸造价高一些，纸张较小，可承载内容会少一些。

第三种，扇形：最接近扇子的形状，优点是造型新颖，风量足；缺点是纸张切割困难，造价较高，可承载内容少。

通过对以上三种海报外形进行比较可以发现，第一种最普通的长方形是最先被弃用的。在正方形与扇形的选择上，考虑到海报需要大批量印刷的成本问题，最终选取了第二种正方形的造型，在创意、造价等方面都比较符合雇主需求。

【思考与练习】
1. 请以团队为单位，讨论分析以上使用性素材各自的优缺点。
2. 哪些纸张造型能实现扇子的功能？

8.4　海报设计与计算机绘制

使用软件：Photoshop

本节笔者使用 Photoshop 软件制作，读者可以使用 CorelDRAW、Adobe Illustrator 等软件，但并不局限于一种。重点是学习和理解海报的设计思路。

制作步骤与设计思路如下。

步骤一：首先选用参考海报（二）的背景颜色并进行微调，然后添加一些简约的装

饰。装饰的数量以3~5为宜，颜色可采用稍微鲜艳一些的黄色与橙色，控制好色彩的饱和度（钢笔工具绘制）。具体样式如图8-14所示。

图8-14　步骤（一）

步骤二：把画室的名字"水韵画室"与课程特点"网络班"作为视觉第一要点，放大、加粗。为了让"水韵画室"的优先级降到第二位，颜色由纯黑改为藏蓝色，与"网络班"的黑色拉开细微的层次。此时，整个画面下半部分略显空荡，如图8-15所示。

图8-15　步骤（二）

步骤三：加入网络班的二维码大图，同时满足了左右对称的整体构图形式。另外，二维码的颜色根据整体环境颜色进行

修改，在这里使用天蓝色和背景相呼应，如图8-16所示。

图8-16　步骤（三）

步骤四：沿着中线继续添加所需文案，这时需要注意文案的主次关系。同时，小的文案区域要当作整体来看待，并分好层次，凸显细节。具体样式如图8-17所示。

图8-17　步骤（四）

步骤五：主要文案安排好后，可以适当添加一些广告语。在强调对称性构图的同时还要注意整个画面色彩的节奏感。这里采用与气球相同的橙色，使画面更加协调。由于文字有英汉两种，所以添加橙色的文字框，避免了杂乱感的产生，如图8-18所示。

图8-18 步骤（五）

此时，整个画面的构图在符合左右对称的同时已经趋近于倒三角形，三角形顶部的两个角缺少图像或颜色填充。具体样式如图8-19所示。

图8-19 构图分析

步骤六：以上问题的解决方法如下：一是"水韵画室"四个字放大、加长至三角区域，这样虽然可以满足倒三角的构图，但是容易导致"水韵画室"与"网络班"的层级不清楚。二是缩小"水韵画室"四个字，在文字的左右加上卡通图像以填补空白。在众多素材中，最终选用了"维京人"，这是因为此素材结构紧凑，颜色较少，且同样也是橙色，比较适合作为小的

点缀应用。最后特意在前面添加一朵小云彩，以增加"维京人"与整体环境的结合度。具体样式如图8-20所示。

图8-20 步骤（六）

步骤七：海报反面的制作需要注意以下三点，一是颜色要同正面相呼应，注意层次关系；二是添加文字框，避免文字过多带来的视觉混乱；三是作为点缀的卡通素材仍旧使用"维京人"，与正面相同，前后呼应，同时作为画面重色的存在，拉开色阶。具体样式如图8-21所示。

图8-21 步骤（七）

【小思考：海报反面的设计还有一点是与正面相呼应的，你能猜出是什么吗？】

总结：以上章节带领大家完整地熟悉了平面设计的整个流程，但需要注意的是，设计作品会根据设计者的不同、素材、环境，甚至酬劳的不同而产生多种多样的差异，不是千篇一律的。在学习时，要学会灵活运用，避免生硬照搬。找到属于自己的风格，才能在设计的道路上走得更远。

【思考与练习】

请以团队的形式，结合本章设计流程制作海报。

一木茶馆作为业内知名品牌，为了弘扬茶道文化，于2017年11月30日，在北京市海淀区三里屯南街369号举办了一场茶叶品鉴会，并特邀茶道大师李亦寒现场讲座。请以"茶"为主题，设计一款海报，作为品鉴会开幕之用。

会议内容：

1. 茶道大师李亦寒茶道讲座。
2. 工夫茶品鉴会。
3. 中外茶叶展销会。

茶道，是品尝茶的美感之道。茶道也被视为一种烹茶饮茶的生活艺术，一种以茶为媒的生活礼仪，一种以茶修身的生活方式。它通过沏茶、赏茶、闻茶、饮茶，增进友谊，美心修德，学习礼法，领略传统美德，是很有益的一种和美仪式。喝茶能静心、静神，有助于陶冶情操、去除杂念。

茶道精神是茶文化的核心，被誉为道家的化身。

第 9 章

设计案例

■ 茶叶品鉴会海报

■ 中秋节主题海报

> **导语**
> 本章通过两个实际教学案例，详细地展示了如何设计一张高品位、高水准的海报。

> **教学目标**
> 1. 学会分析同种类海报的优缺点。
> 2. 学习高水准海报的着眼点与制作规律。

9.1 茶叶品鉴会海报

学习目标：学会从构图、色彩、素材选取、文案分级、主题选择等方面分析海报。深度了解海报设计流程。

9.1.1 学生作品分析

首先，分析以下几款比较有特点的作品。

作品一：如图9-1所示，这张海报能很好地体现大部分初学者的问题——照搬硬套。在主题上，选用了文字与图片并重的形式，主题虽然突出了，但后果是画面产生两个重点，显得沉重、生硬。在背景上，采取了视线引导的方式，成功地将视线导向了主题，但色彩单一、枯燥，缺乏质感和细节。在文案上，对文案做了相应的分级，次要文案与背景融为一体，却忽略了文案的可读性。

图9-1　作品一

作品二：如图 9-2 所示，其优点是主题突出，且有内嵌纹样填充，更富层次感。采用对称式构图，结构稳定。其缺点是整体偏灰，缺少亮色，色阶缺失。画面四角都压上了重量感相同的文案，导致海报死板，没有生机。

图9-2　作品二

作品三：如图 9-3 所示，其优点是背景色彩过渡舒适，能较好地与素材融合，传递出茶叶清新、自然的感觉。色阶处理尚可，层次分明。其缺点是文案摆放较零散，没有进行很好的规划。图与字交叉过多，稍显混乱，导致文案的可读性下降。

图9-3　作品三

作品四：如图9-4所示，其优点是背景的处理采用画中画的形式，随意擦涂效果显得自然、轻松，给观者带来很强的代入感。其缺点是文案的分级、摆放较差，整体混乱。

图9-4　作品四

9.1.2　文案的整理

制作海报的第一步是整理海报的文字信息，这一点很重要。例如，当人们在看一则新闻时，首先是看到标题，然后是副标题，最后是正文。这是新闻在排版时已经为人们预设好的阅读顺序，方便人们看新闻。这样的例子同样在报纸上、游戏中、电视上出现，头条会首先吸引人们的注意，然后才是其他的新闻。一张海报和报纸的文案是一样的，都将重要的内容先给人们看到，然后依次看其他的信息，本质上就是要迎合人们在阅读上的习惯。

信息整理主要分成三步。

（1）全部列出：先把所有的文字列出来（避免海报做到一半又加字进来，这样会影响文案的长短，最终导致整体排版的更改）。

（2）排列顺序：哪些是想让阅读者最先看到的，哪些内容是被其次看到的，需要排列出先后顺序。

如图9-5所示，整理之前几张海报的文案，分成主要内容、次要内容，共五个小块，即标题、主办单位、联系方式与地址、开幕内容、商家附带的对茶道的解读。

图9-5　元素归纳

（3）元素归纳：将把文案归纳成"点、线、面"的形式。

"点、线、面"是人们视觉上概括文字信息的方法，好的排版是运用这一方法进行归纳。好的归纳可以使人们十分方便地阅读。反之，则会使各种阅读变得困难。素材选用，如图9-6所示。最终效果如图9-7所示。

图9-6　各种素材图

图9-7　最终效果

9.1.3　海报设计思路

步骤一：如图 9-8 所示，以"茶"字为主题，置于画面的中上部，处于视觉的舒适点。

步骤二：如图 9-9 所示，对字体细节进行修饰，肌理的置入会彰显文字的气质。

图9-9　步骤二

步骤三：如图 9-10 所示，选用素材中的云纹饰，与主题文字结合，增加主题的韵味与气质。

图9-8　步骤一

图9-10　步骤三

步骤四：如图9-11所示，将准备好的素材粗略地放置于画面较为合适的地方。

图9-11　步骤四

步骤五：如图9-12所示，对素材和主题文字进行调色处理，降低对比，统一色调，提高画面的协调性。同时，对素材进行涂抹的滤镜命令，减少细节，使图片退后，突出主题。

图9-12　步骤五

步骤六：此时分析画面，如图9-13所示。这个构图被分割成三块半大小相等的区域，现在可以对重点区域添加文案。笔者选择中间位置，可以通过文案的摆放将主题在视觉上进行延伸，与整幅画面联系起来。

图9-13　步骤六

【小思考：新添加的文案在自身区域内的节奏是如何变化的？这样做有什么好处？】

步骤七：添加文字的长短应尽量符合黄金比例的审美。为了强调这条看不见的轴线，继续在相应位置添加文案，最终使整个画面具备以下两种构图形式，如图9-14所示。

图9-14　步骤七

步骤八：如图9-15所示，左图文案的摆放符合画面黄金比例的分割，右图中图片素材的高低与主题、文案的配合共同形成的留白部分，使得整个画面视觉上产生了流动感，无形中增加了海报的气质与韵味。

细节来填补。需注意文字颜色、大小所占的分量。

图9-15　步骤八

图9-16　步骤九

步骤九：如图9-16所示，此时画面左上方区域较为空旷，可以通过添加文案等

【思考与练习】
1. 什么是设计？
2. 请对应好的设计的十个要点，列举一个生活中的示例。
3. 针对筷子给出一个合理化的设计建议（通过草图表达出来）。

9.2　中秋节主题海报

学习目标：了解设计的概念、特点、分类，形成对设计理念的初步认知，为进一步学习本课程奠定基础。

9.2.1　题目要求

以"中秋佳节"为主题，设计一款主题海报，要求包含以下文案：中秋节，又称月夕、秋节、八月节、八月会、追月节、玩月节、拜月节、女儿节或团圆节，是流行于中国众多民族与汉字文化圈的传统文化节日，时在农历八月十五；因其恰值三秋之半，故名，也有些地方将中秋节定在八月十六。中秋节始于我国唐朝初年，盛行于宋朝，至明清时，已成为与春节齐名的中国主要节日之一（此文案可以一段，也可以分为多段呈现，自行决定）。

9.2.2　学生作品分析

先对以下两款比较有特点的作品进行分析，如图9-17所示。

中秋海报一　　　　中秋海报二

图9-17　中秋海报

1. 设计思路（海报一）

步骤一：制作渐变背景。
步骤二：对月亮做一个图层样式（投影、外发光、内发光，浅黄色），使月亮显得更

亮一些。

步骤三：选择一个图片字体，放在月亮上，对字体也添加一个图层样式（外发光，浅黄色），使字体和月亮显得亮一些，让人第一眼就可以看到它，注意到主题是"中秋"。

步骤四：因为嫦娥的本身图片特别亮，过于抢主题，所以把嫦娥半透明化，放到右下角，与主题月亮呼应。

步骤五：海报上的左下角和右上角显得比较空荡，把月饼做一个小暗角，让月饼和背景更好地融合，然后在上面输入文字，随着嫦娥的身体而另起一行，会有一种节奏感。

步骤六：嫦娥的头顶上面还是会有点空，放上一首诗或者一首诗歌，字体和字体之间要注意主次分明。因此，把它设置成比较浅的颜色，可读性并不大，注意将文字对齐。

步骤七：按组合键<Ctrl+S>保存。

2. 设计思路（海报二）

步骤一：使用深蓝色和浅蓝色做渐变处理，当作背景。

步骤二：中秋佳节以月亮为主，选取月亮素材，做外发光效果，因为素材图片太高清，做高斯模糊，加上渐变背景犹如皓月当空。

步骤三：选取素材中的字效果，放置在合适的位置，使用红色的矩形镂空字做"佳节"，放置在黄金分割比处，作为此海报的主题。

步骤四：使用素材——女子托月饼，丰富内容，调整色彩平衡使素材与背景相融合。

步骤五：将文案放好，作为本海报的第三重点。使用浅灰色，避免白色的跳跃。

步骤六：使用素材月饼，调整透明度，融合到图中，不能过于跳跃，透明度改的低一点。

步骤七：处理文字"中秋节，又称……八月十六。"放在图中左下角部分，更改颜色为中灰色，使字体不跳跃。整个构图采用的原则一直是宁上升勿下沉，尊重黄金分割比，边边对齐，突出主题。

教师点评：这两张海报效果不佳，把它们放在一起，是因为从构图、色彩、素材的选用方面大致相同，看上去像双胞胎兄弟一般。海报一从色彩和色阶方面稍好一些，海报二则在构图上更胜一筹。在分析设计思路上就能看出来，海报一更注重主题的"亮眼"，导致画面其他部分几乎看不见，海报二更注重"黄金比例"和"避免跳跃"，结果整幅画面都融合到一起，显得灰蒙蒙的，没有生机。

总结两位海报设计者共同点：

（1）没有认真分析主题，主观地认为中秋节就是月亮的感觉，忽略中秋的内在意义是这两幅海报最大的缺点，月亮不等于中秋。

（2）文案分级混乱，没有条理，过分注重融合，忽略了整体的可读性。

（3）设计思路混乱，走一步看一步，没有规划。

【小思考：你认为中秋海报最应该以哪种情感作为主题基调呢？为什么？】

3. 设计思路（海报三）

海报三如图9-18所示。

图9-18 海报三

步骤一：初定背景颜色，为浅蓝色到白色，为了四周有重量感，四角为深蓝色。

步骤二：素材放在最中间，调整位置（主题是"中秋佳节"，所以放在正中间，背景为月亮逐渐变浅）。

步骤三：为了不让"中秋"中间空洞，所以放入一个中国风格的印章，"佳节"为主题其次，缩小当作角标。

步骤四：文案不是重要题材，所以变小，颜色变浅（不会喧宾夺主）。

步骤五：为了不会"一边倒"，所以画面左边也要有一些装饰，色彩不宜太重或者太跳脱，所以用一个"嫦娥剪影"。

教师点评：从设计思路上能看出设计者的思路是比较清晰的，设计中的每个步骤都有明确的目的，色彩协调，主题突出，色阶运用得当。构图虽无新意，但能很好地承载所要传达的内容。素材的处理融洽，使观者能体会到一种自然、祥和、正气、灵动的感受，画面比较有灵气。其缺点是文案的处理稍显草率，没有做好分级。嫦娥剪影融合稍显粗糙。

4. 设计思路（海报四）

海报四如图9-19所示。

图9-19　海报四

步骤一：因为主题是"中秋佳节"，中秋的月亮最圆，所以最不能少的当然是月亮，最圆的月亮只有晚上才能看到，于是背景颜色就确定了。采用明蓝到深蓝的渐变和外发光，体现月亮的熠熠生辉。

步骤二：单纯的月亮背景实属单调，于是添上几簇鲜花，每两簇鲜花为一组，上下两层，下层调色让其更贴近背景色。既不会让人看着眼花缭乱，也不会和背景产生突兀的感觉。

步骤三：主题"中秋佳节"为黑体，为了不让它显得单调并与月亮形成鲜明对比，给主题加了一些花纹，但并不遮住原本的黑色。

步骤四：图中小字应足够小，不与主题抢关注点，并让它分阶级，富有层次感。

教师点评：惊艳，这是教师对这张海报较直观的感受。最吸引眼球的应该是整张画面的配色，在大多数人想通过恬静、飘逸等感受传递自己对中秋节的感受时，这幅海报通过经典黄蓝配色传递出中正平和、雍容华贵的感觉。

再来看设计思路，能发现在设计时也同海报一、海报二的设计者一样考虑到了夜晚，却并不是直接处理背景为深色，而是通过前景与背景色阶差来让观看者对蓝色背景产生了夜晚的错觉。素材的使用不多，但合适。采用内嵌图片的方式为主题文字添加了细节与肌理，同时与角落的牡丹产生了呼应，画面具有了节奏感。文案的分级也比较合适。其缺点如下：一是最上方文案中间的分割线过粗；二是左下和右上角略显空荡，缺少细节完善的处理，导致整幅画面有些失重，像个半成品。

【小思考：结合本书介绍的几种增加主题文字细节的方法，对海报进行进一步的优化。】

5. 设计思路（海报五）

海报五如图 9-20 所示。

图9-20　海报五

步骤一：做海报首先要选择主色调，这样内容表现较为鲜明。关于中秋节的海报，第一想到的主色调就是黄色，就像月饼的颜色，所以主色调为黄色或深黄色。

步骤二：中秋节是中国的节日，纹理工具使用了砖型工具，特别具有中国特色，颜色设置为浅色。

步骤三：选取的照片分别代表中秋节、月亮、云、嫦娥，调整月亮的明亮度与对比度，对云进行颜色处理，使云的颜色与嫦娥的裙子相称，最后把嫦娥放在云上边、月亮前边，对云设置颜色是因为不会显得云多余，改颜色反而更有美感。

步骤四：选取照片中的中秋，并用魔棒选取，添加渐变颜色，使用黄色与浅黑的结合。使用线性，更能将视线聚集在中秋，不会让题目颜色生硬。在右边添加"佳节"两个字并改变字体，这是为了不与题目抢眼。

步骤五：进行段落文字排版，第一行的英文与中秋节挂钩，也与第二行相关联，后面几段重要字词用大几号的字体表示，有目的地引导观众视线，形成层次。

教师点评：对于画面的构图、色彩，以及文字的排版来说，已经较为成熟，属于产品级的作品。设计思路明确有条理，由此可见此设计者的功力。但缺点是太过商业化，反而缺少了生气，缺少了前两幅作品的灵性感。这是学习设计方法达到一定阶段必然要经历的过程，只有突破这个阶段，才能设计出既完整、成熟，又不失灵感的佳作。

参考文献

［1］王中州．美术［M］．北京：高等教育出版社，2005．
［2］陈恩慧．白描梅花［M］．西安：陕西人民美术出版社，2004．
［3］周至禹．设计素描［M］．2版．北京：高等教育出版社，2016．
［4］张昭济．绘画［M］．上海：复旦大学出版社，2006．
［5］曾海成．素描风暴——步调·素描静物［M］．重庆：重庆出版社，2012．
［6］陈小珩．美术基础［M］．上海：华东师范大学出版社，2013．
［7］戴云亭，戴云亮．设计基础［M］．上海：上海人民美术出版社，2006．
［8］全国中师美术教材编委会．绘画（试用本）［M］．北京：人民美术出版社，2000．
［9］谢新华．网店商品拍摄与图片处理［M］．北京：人民邮电出版社，2015．